완벽한 배색

그래픽 디자이너와
일러스트레이터에게
영감을 주는

색 조합,
의미,
문화별 선호도

사라 칼다스 지음
김미정 옮김

그래픽 디자이너와 일러스트레이터에게 영감을 주는
완벽한 배색

초판 1쇄 인쇄 2022년 10월 10일
초판 1쇄 발행 2022년 10월 20일

지은이 사라 칼다스
옮긴이 김미정
펴낸이 최정이

펴낸곳 지금이책
주소 경기도 고양시 일산서구 킨텍스로 410
전화 070-8229-3755
팩스 0303-3130-3753
이메일 now_book@naver.com
블로그 blog.naver.com/now_book
인스타그램 nowbooks_pub
등록 제2015-000174호

ISBN 979-11-88554-62-1 (13650)

＊ 이 책의 내용을 무단 복제하는 것은 저작권법에 의해 금지되어 있습니다.

＊ 잘못되거나 파손된 책은 구입하신 서점에서 교환해드립니다.

＊ 책값은 뒤표지에 있습니다.

"시작은 색이 아니다.
출발점에서는 나아갈 방향, 소통하려는 주제,
필요한 것과 원하는 것을 다루어야 한다."

–코리엔 폼페|Corien Pompe

목차

전통적인 색상환 구분과는 달리, 이 책은 본문을 총 24장으로 나누어 각 장에 하루 한 시간을 담았다. 하루를 구성하는 24시간 각각에 하나의 색을 짝지은 이 방식은 온대기후 지역에서 시간대별로 나타나는 일광, 온도, 분위기, 주요 활동을 토대로 한 것이다. 예를 들어, 초반부는 아침을 여는 처음 몇 시간과 연관되는데, 이때는 하늘빛을 비롯해 전체적인 빛이 존재하기는 하지만 그리 선명하지는 않다. 오후 1시쯤에는 기온이 더 올라 아침보다 더워지므로 더 따뜻한색(노랑, 빨강)으로 나타냈고, 자정이 지난 깊은 밤은 나이트클럽의 네온 불빛처럼 그 시간에만 볼 수 있는 색상과 활동에 초점을 두어 내용을 구성했다.

베이지 12		레드 98		네이비블루 190	
피치 22		그린 108		브라운 200	
핑크 32		틸 124		버건디 210	
스카이블루 42		블루 134		퍼플 220	
민트 52		오렌지 144		형광 236	
라임 68		골드 154		차콜 246	
화이트 78		바이올렛 164		블랙 256	
옐로 88		파인 180		실버 266	

서문

줄리엣 도허티Juliet Docherty

colourtutor.com | @colourtutor

줄리엣 도허티는 맨체스터와 런던의 영국왕립예술학교에서 디자인을 공부하고 동화 일러스트레이션으로 석사 학위를 받았다. 현재 앵글리아 러스킨대학교ARU에서 조교수로 재직 중이며, 전문 분야는 색채 이론이다. 줄리엣의 오랜 관심은 색에 있었지만, 이를 사람들에게 가르치는 일은 또 다른 발견이었다. 색은 난해하고 조금은 두려운 주제일 수도 있다. 특히 일하면서 색을 다뤄야 하는 사람들에게는 더더욱 그렇다. 이에 줄리엣은 ARU에서 매우 복잡한 주제를 알기 쉽게 전달하는 효과적인 색채 교수법을 개발했다. 케임브리지에 있는 자신의 스튜디오에서는 색채 워크숍도 진행한다.

색은 우리의 감각과 긴밀히 연결되어 있다. 냄새를 맡으면 특정한 기억이 떠오르듯 색에 대한 우리의 시각적 반응도 즉각적일 수 있다. 마음에 드는 색상을 보면 기분이 들뜨는 것처럼 말이다. 이렇듯 색은 우리의 감정과 생활 방식에 직접적인 영향을 미친다. 활기차고, 느긋하며, 능률적인 상태, 심지어 우울한 감정조차 색과 밀접하게 연결된 것일 수 있다. 우리는 색의 영향을 받으면서도 전혀 이를 알아채지 못한다. 때로는 색의 존재가 너무 당연시되어 색이 없을 때만 이를 인식하게 된다. 색이 없는 세상은 상상할 수도 없다. 어린 시절에는 순간순간 현재에 집중하면서 아무런 편견이나 두려움 없이 색을 활용해 마음껏 자신을 표현한다. 많은 예술가가 평생 이러한 태도를 추구한다. 성장함에 따라 색에 대한 인상이 달라지면서 점점 자신이 색을 사용하는 방식을 의식하게 된다. 보는 것이 많아질수록 내면에 쌓이는 것도 많아져 결국에는 커다란 기억 저장고에 온갖 감정과 정서를 담아 두었다가 감각의 레이더에 무언가가 잡히면 언제라도 이를 떠올리곤 한다.

대다수 사람은 직접적이고 직관적인 방식으로 색에 반응한다. 특정한 색조에 마음이 끌리고, 딱히 호불호가 없는 색에는 양가감정을 보이며, 부정적인 감정을 유발하는 색에는 강한 거부감을 드러낸다. 색을 인지하는 방식에서는 삶의 경험과 문화적 맥락이 큰 부분을 차지하는데, 이는 디자이너에게 기회일 수도 있고 장애물일 수도 있다. 한편 우리는 색과 알쏭달쏭한 관계를 맺는다. 색이라는 주제 자체가 너무도 방대하고 복잡한 까닭에 이를 논할 올바른 단어를 찾아내기조차 까다로울 때가 있다. 실제로 색에 관한 언어는 그 자체로 하나의 예술이다. 사실상 모든 색조는 똑똑한 마케팅과 주의 깊은 단어 선택을 통해 한 단계 높은 지위를 얻을 수 있다. 이런 점에서 페인트 견본을 만들어내는 사람들은 설득의 달인들이다. 하지만 대다수 사람은 색을 둘러싼 말장난을 즐긴다. '풍선껌 핑크bubble-gum pink'처럼 감각적인 느낌을 가미한 컬러 표현은 긍정적인 에너지로 우리의 감성을 간지럽히기에 충분하다.

색은 대상의 형태나 텍스트보다도 먼저 시선을 사로잡기에 그래픽 디자이너와 일러스트레이터에게 매우 중요한 요소다. 색은 감정을 시각적으로 전달하는 가장 빠른 매체이자 브랜드를 인식하게 만드는 매개체이다. 제품의 성공을 좌우하는 것도 지금 가장 유행하는 색조를 활용해 브랜드의 입지를 확실히 굳히는 데 있다. 컬러 산업에서는 기본적으로 모든 색이 동등하게 아름답다고 간주한다. 물론 그렇지 않은 경우도 있다. 때로 일부의 색은 다른 색보다 더 아름답다고 여겨진다. 의류, 주방용품, 페인트의 판매를 끌어올리고 사회적 지위를 높여주는 색일수록 더 높이 평가된다. 물론 자기에게 어울리지도 않고 필요하지도 않은 물건을 사는 게 합리적 행동이 아니라는 건 누구나 알고 있다. 하지만 사람들은 소속감을 원하며, 색은 우리를 특정한 집단과 엮어주는 훌륭한 고리이다.

일상생활에서 색을 효과적으로 사용하려면 색에 관해 조금 더 자세히 알고 있어야 한다. 현존하는 색의 언어가 색의 복잡한 세계를 오롯이 담아낼 수는 없다. 수천수만에 이르는 다양한 색이 존재하는데 반해 이를 가리키는 용어는 턱없이 부족하다. 디자이너들은 일관된 방식으로 색을 지칭하고자 번호로 색 공간을 지정하는 과학적인 색상 체계를 사용한다. 하지만 대개 사람들은 번호가 아닌 단어를 사용해 색을 말한다. 색에 관한 대화에 주로 등장하는 색깔은 색상환 가장자리에 배치된 높은 채도의 포화색saturated colours이다. 이 색들은 범주로 구분하고 식별하기가 쉬워서 수월하게 대화 주제로 삼을 수 있다. 파란색은 단어이자 색조이며 개념이다. 파랑 계열의 색들을 일컫는 표현은 수천 가지에 이른다. 섬세하고 옅은 파랑에서부터 웅장하고 묵직한 밤하늘의 파란색night sky blue, 나아가 은은하게 비치는 청록빛 바다색turquois blue도 모두 파란색이다. 물빛에 드러나는 파란색은 좋아하는데, 파란 페인트 색은 싫어한다고? 사람들은 색을 있는 그대로 말하는 걸까, 아니면 색을 보고 느껴지는 대로 말하는 걸까? 색마다의 특성을 정확히 콕 집어 말하기란 어렵지만, 그렇다고 선호도에 따라 색조를 논하는 것은 다소 무익한 일이다. 호감

또는 비호감의 대상, 수식의 대상으로서 색을 판단하기보다는 소통의 도구로 색을 대하는 편이 훨씬 바람직하다.

　시각적 의사소통의 도구로 색을 사용하려면 개인적 선호는 묻어 두어야 한다. 이 점을 생각해보기 위해 가장 불쾌하다고 인식되는 색 하나를 살펴보자. 독일의 한 여론조사기관이 호주 정부의 의뢰로 색 선호도를 조사한 결과 '칙칙한 흑갈색drab dark brown'(컬러코드 Pantone® 448c)이 사람들이 가장 싫어하는 색깔인 것으로 나타났다. 호주 정부가 가장 혐오스러운 색깔을 찾는 조사를 의뢰한 것은 이를 국민건강 증진에 활용하기 위함이었다. 호주 정부는 '팬톤 448C' 컬러를 담뱃갑에 적용하는 방안을 내놓았고, 이는 실제로 담배 구매율과 흡연율을 낮추는 데 기여했다. '죽음' '흙' '더러움' '타르' '곰팡이' 등을 연상케 하는 칙칙한 흙갈색이 담배 산업의 매출을 떨어뜨리고 사람들의 생명을 살릴 정도로 강력한 영향력을 발휘한 것이다. 이는 색을 이용해 사람들의 환심을 사서 지갑을 열게 만드는 대신 오히려 지갑을 굳게 닫게 한 드문 사례였다.

　팬톤 448C를 단독으로 놓고 보면 전혀 매력적으로 느껴지지 않는다. 호감은커녕 이야기하기도 꺼려지는 것들을 연상시킬지도 모른다. 하지만 오드리 헵번Audrey Hepburn이 팬톤 448C 컬러의 벨벳 코트를 입고 다홍색 스카프로 멋지게 마무리한 모습을 상상해보자. 갑자기 이 색이 세련되고 고급스러운 느낌을 주면서 옛 추억을 떠올리기라도 하듯 매력적으로 다가온다. 여기서 다홍색 스카프는 따분한 갈색의 코트를 돋보이게 했다기보다는 전체적인 균형감을 만들어내는 데 일조했다. 두 색이 훌륭한 배색을 이룬 것이다. 강조하려는 색에 시선이 모이기 하기 위해 '좋아하지 않는' 색을 사용하는 것은 이미지 형성과 시각적 의사소통에서 필수적인 요소다.

　포화색이 눈에 띄는 것은 매우 자연스러운 일이다. 포화색은 '모자람 없는' 느낌을 주기 때문에 이런 색에 반응하는 것은 인간 진화 역사의 일부라고 말할 수도 있다. 자연에서 더 쉽게 발견되는 복잡한 색들, 가령 뮤티드 컬러muted color(다소 바랜 듯 옅은 빛깔을 띠는 색상-옮

긴이), 회색 계열, 그 외 무수한 색들은 생생한 활력을 자아내는 포화색과 경쟁이 되지 않는다. 경쟁할 필요도 없다. 각자 맡은 역할이 확연히 다르기 때문이다. 포화색은 흐릿하고 둔탁한 느낌의 색들보다 수적으로 훨씬 적지만 이 모든 색은 공생관계를 이루고 있다. 어둡고 우중충한 하늘일수록 무지갯빛이 더 밝게 보이는 법이다.

디자인에서는 향수를 불러일으키는 것이 수익성과 크게 연관되는데, 이를 충분히 활용하려면 냉정한 자세로 색을 대해야 한다. 하나의 팀처럼 움직인다는 면에서 모든 색은 동등하지만 색깔마다 나름의 역할이 있다. 갈색빛이 도는 겨자색을 따로 놓고 보면 밋밋하지만, 이 색을 시원한 연분홍색과 짝지어놓으면 향수를 불러일으키는 아름다운 색처럼 보일 수 있다. 어떤 색깔은 시각적으로 무거운 느낌을 주므로 가벼운 색과 함께 사용해 균형을 맞춰야 한다. 그런가 하면 시큼하거나 달콤한 느낌을 주는 색들도 있다. 이렇듯 색을 대할 때 우리 내면의 공감각은 끊임없이 자극된다.

배색을 고민하는 그래픽 디자이너와 일러스트레이터들이 이 책을 통해 폭넓은 가능성을 얻었으면 한다. 모든 색상 계열이 무수한 다양성을 지니고 있음을 깨닫고 이를 적절히 조합한다면 시각적 의사소통을 위한 갖가지 해법을 얻을 수 있다. 이 책이 무한한 가능성의 세계로 이어지는 디딤돌이 되길 바란다. 눈앞의 세상을 넘어 이미지로 사고하며 창의적인 방법으로 색을 사용하는 사람들의 풍부한 자원이 되었으면 한다.

Beige

베이지

과거에 베이지는 염료로 물들이지 않은 가장 기본적이고 소박한 직물을 가리키는 말이었다. 살림이 넉넉하지 못한 인구 집단에서 주로 베이지를 사용했다. 시간이 흐르면서 베이지는 지구, 자연과 연관되는 색으로 점차 받아들여졌고, 지금은 지속 가능성과 진정성을 상징하는 색으로 자리 잡았다. 베이지는 안정감과 차분함을 전해주는 색이므로 친근하고 격의 없는 느낌을 전달하려는 브랜드에 종종 사용된다.

CMYK 7 · 13 · 22 · 0
RGB 243 · 228 · 205
HEX #F3E4CD

 ColorADD®

① 코스믹 라떼

2020년, 존스홉킨스대학교의 두 천문학자는 20만여 개의 은하가 발산하는 빛을 조사했다. 이들은 우주의 평균 색이 베이지색을 띤 흰색이라며 카페라테와 같은 색이라는 비유로 이 색에 '코스믹 라떼Cosmic Latte'라는 이름을 붙여주었다. 이 발견은 주로 칙칙하고 밋밋한 이미지를 연상시키던 베이지에 새로운 특성을 불어넣었고, 덕분에 베이지는 더 외향적인 느낌을 전달하는 데도 사용할 수 있다는 가능성을 보여주었다.

문화적으로 볼 때, 베이지는 온화하고 안전한 색으로 모든 측면에서 중립적이며, 불쾌함이나 논란을 일으키지 않는 색으로 여겨진다. 하지만 이 말이 틀린 적도 있었다. 1920년대에 베이지는 백인 여성들의 피부색과 잘 조화를 이룸으로써 여성 속옷의 표준색으로 받아들여졌다. 그 결과 베이지에 에로틱한 이미지가 덧대어졌고, 이를 계기로 베이지 계열의 색들은 다 '누드nude'라는 용어로 확산되어 쓰였다. 사람들의 피부색이 제각각이라는 사실과는 관계없이 '누드'(또는 '살색')는 백인이 아닌 사람들 또는 전혀 다른 피부색을 지닌 사람들을 배제하는 색이 되었다.

완벽한 배색

베이지 자체는 강렬한 인상을 자아내지 않는다. 오히려 눈에 띄지 않는 조용한 색으로서 더 뚜렷한 특징을 가진 색을 부각하는 데 사용된다. 베이지는 어떤 색과 짝을 짓느냐에 따라 더 따뜻하거나 더 차가운 느낌을 줄 수 있다. 밝은 톤일수록 더 강렬한 대조를 나타낸다. 비록 패션 분야에서는 베이지를 소홀히 대해 왔지만, 베이지는 브라운이나 골드 계열과 멋지게 어우러지고, 패션 감각이 넘치는 배색을 더 돋보이게 만들 수 있다.

	CMYK	9 · 19 · 35 · 0		CMYK	57 · 9 · 13 · 0
	RGB	235 · 210 · 174		RGB	112 · 187 · 214
	CMYK	7 · 67 · 16 · 0		CMYK	76 · 9 · 78 · 0
	RGB	226 · 115 · 153		RGB	55 · 162 · 94

	CMYK	8 · 6 · 18 · 0		CMYK	93 · 58 · 39 · 30
	RGB	240 · 236 · 218		RGB	19 · 76 · 101
	CMYK	100 · 83 · 45 · 50		CMYK	72 · 32 · 39 · 15
	RGB	21 · 39 · 64		RGB	72 · 127 · 134

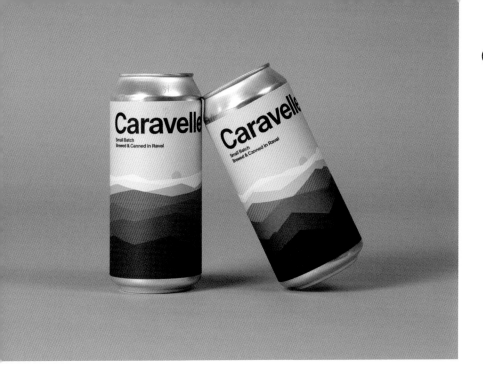

Hey Studio: "Caravelle," 2018. Beer Labeling.

CMYK	12 · 10 · 18 · 0
RGB	231 · 226 · 214

CMYK	4 · 4 · 4 · 0
RGB	246 · 244 · 244

CMYK	45 · 18 · 51 · 3
RGB	156 · 178 · 141

CMYK	6 · 23 · 46 · 0
RGB	240 · 203 · 150

CMYK	8 · 7 · 11 · 0
RGB	237 · 234 · 228

CMYK	57 · 4 · 71 · 0
RGB	124 · 185 · 107

CMYK	32 · 5 · 75 · 0
RGB	193 · 206 · 95

CMYK	11 · 4 · 93 · 0
RGB	239 · 223 · 6

CMYK	11 · 11 · 29 · 0
RGB	233 · 222 · 192

CMYK	37 · 89 · 31 · 23
RGB	143 · 48 · 93

CMYK	0 · 87 · 72 · 0
RGB	231 · 61 · 62

CMYK	4 · 32 · 94 · 0
RGB	243 · 180 · 17

문화별 해석

서양 일반적으로 베이지는 보수적이고 순응적인 가치를 상징한다. 녹색 톤의 베이지인 '카키khaki'는 군대 및 전쟁 이미지와 직접적으로 연결되며, 주변 경관에 잘 녹아들어 군인 복장으로 흔히 쓰인다.

미국 미국에서도 베이지는 주로 군대와 연관된다. 미 육군에서는 전통적으로 '버프buff'(베이지 계열의 색상)와 블루를 즐겨 사용해왔다.

CMYK	10 · 10 · 12 · 0
RGB	234 · 228 · 223
CMYK	30 · 6 · 12 · 0
RGB	189 · 217 · 224
CMYK	48 · 50 · 53 · 47
RGB	99 · 85 · 71

CMYK	5 · 7 · 12 · 0
RGB	245 · 238 · 227
CMYK	7 · 83 · 70 · 1
RGB	220 · 71 · 68
CMYK	12 · 16 · 23 · 1
RGB	228 · 214 · 198

Amsterdam Sinfonietta

Sinfonietta

Het wonder Khachatryan

Candida Thompson
leiding & viool

Sergei Khachatryan
viool

za 10 oktober 20.15 uur
Muziekgebouw aan 't IJ

reserveren 020 788 2000
www.sinfonietta.nl

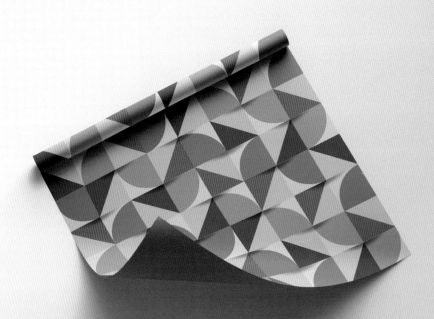

"베이지는 부르주아의 핵심 색깔이 될 수 있다.
평범하고 독실한 척하며 물질적이다."

-카시아 세인트 클레어Kassia St. Clair,
《컬러의 말The Secret Lives of Colour》 중에서

by north™. "Vörda," 2020. Brand identity.
Further credits: Morten Iveland(design lead), Ole Marius Storfjell(strategy) | bynorth.no

CMYK	0 · 9 · 16 · 0
RGB	254 · 237 · 219
HEX	#FEEDDB

CMYK 1·11·17·0
RGB 252·233·215

↘ CMYK 6·22·0·0
RGB 238·212·232

CMYK 4·6·9·0
RGB 247·240·234

↘ CMYK 5·87·89·0
RGB 223·60·39

CMYK 4·4·16·0
RGB 248·242·223

↘ CMYK 40·36·42·19
RGB 147·138·127

Irobe Design Institute: "naturaglacé." 2017. Packaging design.

Peach

피치

카리브해와 열대 해변을 연상시키는 피치는 우리를
평온한 삶으로 초대한다. 누구에게나 긍정적인 느낌
을 전해주는 이 색은 보는 이의 기운을 북돋아주는
힘이 있다. 오렌지의 에너지와 핑크의 차분함을 한
데 섞은 피치는 따뜻하고 친근한 색으로 긍정과 젊
음을 내뿜는다.

CMYK 0 · 56 · 48 · 0
RGB 241 · 140 · 121
HEX #F18C79

 ColorADD®

⟨⟩ 관능적이거나 순수하거나

피치는 보듬어주는 듯한 온화한 톤을 지니고 있어 여전히 여성성과 긴밀히 연관된다. 고대 로마에서 피치가 사랑과 미의 여신 비너스를 연상하게 했듯이, 여러 문화권에서 피치는 여신의 상징이었다. 이 천상의 이미지가 피치에 순수와 순결의 가치를 불어넣었지만, 시간이 흐르면서 관능을 드러내는 색조로 피치의 이미지는 변화되었다. 피치 고유의 로맨틱한 느낌은 간직하되 핑크보다 감각적이고 오렌지보다 매력적인 색으로 진화한 것이다.

피치는 관심에 목말라하는 '요란한' 색이기보다 부드러운 색에 속한다. '복숭아'라는 이름처럼 과일과 연관되는 까닭에 보드랍고 매끄러운 느낌을 자아내며, 보고만 있어도 혀끝에 달콤함이 느껴지는 듯하다. 하지만 피치를 과하게 사용하면 싫증을 일으킬 수도 있다.

완벽한 배색

피치는 다른 색과 조합할 때 매우 예민하게 반응하는 색이다. 어스 톤earth tone(갈색을 담고 있는 흙빛 계열 색상–옮긴이)과 네이비블루와 함께 배치한 피치는 레트로 느낌의 배색을 이루는 데 완벽한 바탕이 된다. 하지만 검정처럼 대조가 뚜렷한 색조와 조합할 때는 위험하리만큼 감각적이면서 동시에 순수한 특성을 지닌 피치의 이중적인 상징이 도드라진다.

CMYK	5 · 57 · 52 · 0	
RGB	232 · 136 · 115	
CMYK	100 · 96 · 43 · 56	
RGB	27 · 26 · 55	
CMYK	79 · 85 · 0 · 0	
RGB	89 · 60 · 143	
CMYK	42 · 0 · 15 · 0	
RGB	160 · 214 · 221	

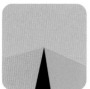

CMYK	0 · 33 · 38 · 0
RGB	249 · 190 · 159
CMYK	66 · 0 · 26 · 0
RGB	74 · 188 · 197
CMYK	27 · 27 · 0 · 0
RGB	195 · 188 · 223
CMYK	91 · 79 · 62 · 97
RGB	1 · 2 · 2

CMYK	0 · 56 · 49 · 0
RGB	241 · 140 · 121
CMYK	26 · 81 · 35 · 15
RGB	170 · 68 · 101
CMYK	65 · 40 · 0 · 41
RGB	71 · 98 · 139
CMYK	64 · 70 · 71 · 88
RGB	30 · 20 · 11

CMYK	0 · 36 · 40 · 0
RGB	249 · 188 · 156
CMYK	0 · 50 · 24 · 0
RGB	243 · 156 · 165
CMYK	48 · 0 · 45 · 0
RGB	147 · 203 · 164
CMYK	100 · 77 · 48 · 54
RGB	14 · 41 · 62

CMYK	0 · 40 · 45 · 0
RGB	246 · 175 · 140
CMYK	0 · 9 · 80 · 92
RGB	54 · 49 · 4
CMYK	9 · 0 · 61 · 83
RGB	73 · 73 · 38
CMYK	0 · 19 · 48 · 67
RGB	116 · 100 · 70

CMYK	0 · 55 · 36 · 0
RGB	242 · 145 · 140
CMYK	99 · 93 · 5 · 0
RGB	48 · 46 · 135
CMYK	0 · 12 · 17 · 0
RGB	255 · 232 · 214
CMYK	40 · 1 · 2 · 0
RGB	161 · 217 · 245

문화별 해석

불교 불교에서 피치는 살아 있는 것들의 에너지와 힘을 의미하는 핵심 컬러. 우리의 근본을 일깨워주는 색인만큼 피치 색 옷을 입는 이에게 복을 가져다주는 긍정적인 색으로 알려져 있다.

중국과 중국에서 피치는 불교에서와 비슷하게 해석된다. 이에 따라 피치는
일본 장수를 상징하고, 기나긴 인고의 시간을 견뎌낼 수 있는 힘, 생명력을 의미한다. 중국과 일본의 문화에서는 만물을 보듬어주는 모신母神의 특성이 피치에 담겨 있다고 본다.

CMYK 0 · 45 · 49 · 0
RGB 245 · 164 · 129

CMYK 5 · 14 · 33 · 0
RGB 245 · 225 · 190

CMYK 20 · 77 · 83 · 10
RGB 188 · 79 · 49

CMYK 5 · 68 · 67 · 0
RGB 230 · 109 · 81

CMYK 61 · 0 · 19 · 0
RGB 94 · 194 · 210

CMYK 99 · 100 · 21 · 7
RGB 50 · 39 · 113

ADRESSE 2H00 / 14H30
17 rue Charlot 19H0 / 23H00
75003 Paris

17 RUE CHARLOT
PARIS
4ᵉ

BABA

MENU DU JOUR
ET
CARTE DES
BOISSONS

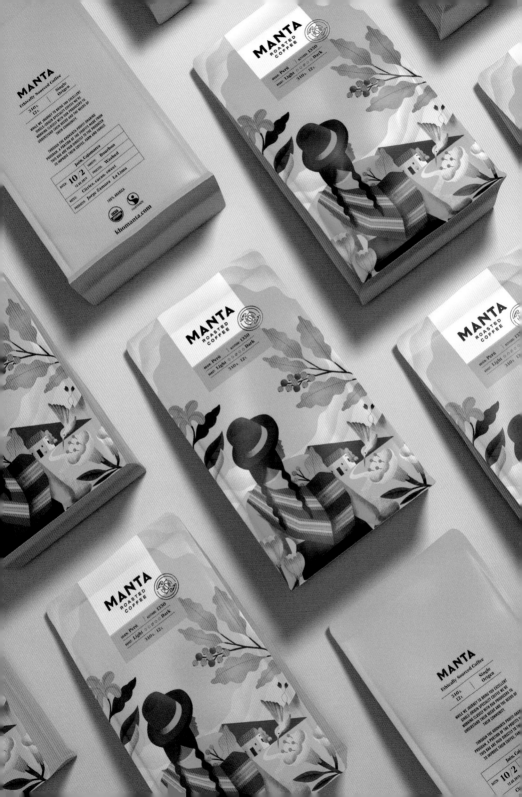

“색은 그것이 빚어내는
인상만큼 강하다.”

– 이반 올브라이트Ivan Albright

Alejandro Gavancho: "Manta Coffee," 2019. Packaging.

CMYK	0 · 44 · 45 · 0
RGB	248 · 168 · 136
HEX	#F8A888

 CMYK 1 · 70 · 57 · 0
RGB 235 · 106 · 96

↘ **CMYK** 100 · 62 · 31 · 19
RGB 0 · 79 · 115

 CMYK 0 · 56 · 52 · 0
RGB 241 · 138 · 115

↘ **CMYK** 0 · 70 · 16 · 0
RGB 237 · 108 · 149

 CMYK 0 · 67 · 60 · 0
RGB 238 · 112 · 94

↘ **CMYK** 83 · 100 · 38 · 54
RGB 49 · 28 · 59

makebardo: "Lillevik Alpine," 2016. Brand & packaging design.

Pink

핑크

핑크는 컬러 스펙트럼을 통틀어 가장 정치적으로 소비된 색이다. 여성성에 관한 고정관념과 연관되곤 했던 핑크는 지난 50여 년간 컬러에 부여된 낡은 성차별주의에 부딪혀 갖은 부침을 겪어왔다. 이런 상황을 악화시키기라도 하듯, 같은 제품이라도 '여성용'이 '남성용'보다 가격이 더 비싸게 책정된다. 이른바 '핑크 택스pink tax', 기업들이 여성용 제품에 핑크를 주로 사용한 데서 유래한 말이다. 여성 소비자들을 중심으로 핑크 택스라 하는 '여성세' '성차별세'에 대한 인식이 널리 퍼지면서 핑크를 여성성과 연결해 상투적으로 이용하는 데 많은 반대의 목소리가 있다.

CMYK 0 · 46 · 6 · 0
RGB 244 · 167 · 194
HEX #F4A7C2

 ColorADD®

⏱ 차분하거나 과장되거나

핑크에 부여된 순수하고, 가녀린, 여성적 이미지는 20세기 중반에야 형성되었다. 그 이전까지 핑크는 단호하고 강건한 색으로, 그 당시 관습이나 신념에 따라 여성보다는 남성에게 더 어울리는 컬러였다.

핑크의 밝은 톤은 차분히 가라앉히는 효과가 있어 아기방이나 아이들 놀이방에 안성맞춤이다. 사람들은 오랫동안 핑크가 향수를 불러일으킨다고 여겼다. 이는 대다수 사람이 다시는 돌아갈 수 없는 유년기, 또는 철부지의 시선에서 이상화한 로맨스에서 비롯된 듯하다. 핑크에 활기차고 강렬한 빛이 감돌수록―빨강과 더 많이 섞을 경우―더 짙은 정서를 불러일으킨다. 이러한 빛깔은 그보다 밝은 핑크 색조와는 전혀 다른 느낌을 전달한다.

푸크시아fuchsia, 마젠타magenta 등 활기 넘치는 핑크는 저항과 불복종의 색으로 읽히므로 페미니즘 운동의 이상을 알리는 데 적절하다. 이러한 포화색의 힘은 원기 왕성하고 과장된 느낌을 주므로, 시선을 사로잡아 사람들의 관심을 끄는 데 완벽하다. 한편 배우 마릴린 먼로Marilyn Monroe, 패션 디자이너 엘사 스키아파렐리Elsa Schiaparelli 같은 20세기 여성들은 핑크를 사용해 자신들의 목소리를 대변하고자 했는데, 이로 인해 관능적 권위가 핑크에 각인되었다.

완벽한 배색

핑크를 청록색, 오렌지, 네이비블루와 조합하면 열대 분위기가 연출되면서 붉게 물든 일몰과 모래 해변을 연상시킨다. 안전하고 중립적인 느낌의 라이트핑크light pink는 전체적인 배색 톤을 가라앉히지만, 강렬한 색조의 핑크는 과시적이면서 다소 저속한 느낌을 주므로 비주얼용으로는 사용하지 않는 편이 안전하다.

CMYK	0 · 55 · 0 · 0	**CMYK**	0 · 95 · 66 · 0
RGB	228 · 153 · 188	**RGB**	230 · 34 · 65
CMYK	0 · 24 · 4 · 0	**CMYK**	13 · 100 · 58 · 4
RGB	244 · 214 · 225	**RGB**	204 · 16 · 71

CMYK	5 · 32 · 14 · 0	**CMYK**	36 · 6 · 10 · 0
RGB	238 · 191 · 199	**RGB**	175 · 212 · 226
CMYK	83 · 72 · 61 · 89	**CMYK**	6 · 5 · 6 · 0
RGB	13 · 14 · 15	**RGB**	242 · 241 · 240

CMYK	7 · 51 · 1 · 0	**CMYK**	98 · 75 · 7 · 0
RGB	231 · 153 · 193	**RGB**	23 · 74 · 147
CMYK	0 · 98 · 94 · 0	**CMYK**	22 · 13 · 32 · 1
RGB	227 · 19 · 29	**RGB**	209 · 209 · 182

CMYK	6 · 98 · 7 · 0	**CMYK**	9 · 0 · 74 · 0
RGB	220 · 14 · 123	**RGB**	244 · 233 · 91
CMYK	75 · 2 · 35 · 0	**CMYK**	87 · 62 · 50 · 54
RGB	0 · 176 · 177	**RGB**	33 · 56 · 67

CMYK	0 · 57 · 0 · 0	**CMYK**	88 · 38 · 74 · 36
RGB	241 · 143 · 187	**RGB**	20 · 90 · 68
CMYK	0 · 31 · 3 · 0	**CMYK**	91 · 79 · 62 · 97
RGB	248 · 199 · 217	**RGB**	1 · 2 · 2

CMYK	0 · 60 · 34 · 0	**CMYK**	88 · 76 · 62 · 95
RGB	240 · 133 · 139	**RGB**	4 · 5 · 6
CMYK	3 · 17 · 9 · 0	**CMYK**	13 · 18 · 0 · 0
RGB	246 · 222 · 223	**RGB**	224 · 213 · 235

문화별 해석

서양 밸런타인데이가 되면 사랑과 로맨스를 상징하는 핑크를 어디서나 볼 수 있다. 핑크가 전해주는 달콤한 느낌은 아기들과 완벽하게 연결되는 까닭에 이 색은 보살핌이 필요한 생의 순간에도 잘 어울린다. 또한 핑크는 소생을 상징하므로 봄철, 특히 부활절에 쉽게 눈에 띈다. 옅은 핑크는 정교하고 섬세하다는 인상을 주지만 그보다 밝은 톤은 경박한 느낌을 준다.

일본 일본에서도 핑크는 봄철의 유행 색이다. 또한 건강을 대표하는 색인 만큼 젊은 세대와 이미지를 공유한다. 일본에서 핑크는 타 문화권에 비해 성별 고정관념이 짙지 않은 터라 남녀 모두에게 트렌디한 색으로 각광받는다.

한국 한국에서 핑크는 신뢰의 색으로 여겨져 결혼식 때 즐겨 쓰인다.

	CMYK	6 · 23 · 3 · 0
	RGB	238 · 209 · 225
	CMYK	100 · 91 · 29 · 18
	RGB	37 · 48 · 100
	CMYK	6 · 3 · 3 · 0
	RGB	242 · 244 · 247

	CMYK	0 · 46 · 6 · 0
	RGB	244 · 167 · 194
	CMYK	33 · 0 · 28 · 0
	RGB	185 · 220 · 200
	CMYK	56 · 62 · 48 · 50
	RGB	85 · 67 · 72

bare witness

delilah

origin
colombia (100%)

flavour profile
accentuating chocolate flavours, this delicious
water process and chemical free decaffeinated
coffee, affords the best of colombia and offers
a full-flavoured taste experience. sourced by
project origin, colombia.

500g

betty

origin
brazil (50%) ethiopia (25%) rwanda (25%)

flavour profile
betty is a decadent blend, smooth coffee,
combining chocolate and caramel flavours
with a creamy texture, this full-flavoured blend
is designed for everyday drinking and is perfect
for the chocolate lover.

500g

suzie

origin
ethiopia (100%)

flavour profile
inspired by saso sesto's winning milk based
coffee in the 2015 championships, single celly
pushes the boundaries and offers a unique
sensory experience with an intense aroma, sweet
berry notes and a rich creamy texture.

500g

"밝고, 불가능하고, 무례하고, 불완전하고,
생명을 자아내고, 이 세상에 존재하는
모든 빛과 새와 물고기를 한데 모아둔 것처럼 …
충격적이며, 희석되지 않은 순수한 색이다."

–엘사 스키아파렐리Elsa Schiaparelli, 2007

(친구가 가지고 있던 까르띠에 다이아몬드를 본
스키아파렐리가 그 보석의 색을 표현했던 구절–옮긴이)

Re Sydney: "Bare Witness," 2017. Brand identity.

CMYK 0 · 33 · 11 · 0
RGB 247 · 193 · 204
HEX #F7C1CC

 CMYK 0 · 93 · 13 · 0
RGB 231 · 38 · 123

↘ **CMYK** 0 · 47 · 87 · 0
RGB 248 · 155 · 41

CMYK 7 · 36 · 6 · 0
RGB 233 · 183 · 206

 ↘ **CMYK** 20 · 0 · 9 · 0
RGB 211 · 243 · 241

 CMYK 4 · 67 · 0 · 0
RGB 234 · 114 · 173

↘ **CMYK** 8 · 0 · 57 · 0
RGB 244 · 237 · 137

The Clients: "Workaholic," 2020. Packaging design.

Sky Blue

스카이블루

화창한 아침, 잠에서 깨어 창밖에 펼쳐진 청명하고
보드라운 파란 하늘을 바라보노라면 고요함과 평온
함이 찾아든다. 하늘빛은 우리에게 안도감을 선사한
다. 스트레스에 짓눌릴 때마다 고개를 들어 드넓은
하늘을 바라보며 심호흡을 하고 나면 또 하루를 살
아갈 힘이 솟는다.

CMYK 37 · 5 · 8 · 0
RGB 185 · 217 · 235
HEX #B9D9EB

ColorADD®

마음을 달래주는 무해한 빛깔

스카이블루는 가장 사랑받는 색 중 하나다. 스카이블루의 온화하고 순수한 빛깔을 모두가 선호하지는 않겠지만, 이 색을 보고 나쁜 감정에 휩싸이는 사람은 없다. 이 색은 으레 하늘과 연관되어 자유와 무한함의 느낌을 전달하고 평화의 시간을 선사한다. 국제연합UN의 로고색 역시 공격적인 빨강과 대비되는 스카이블루다. 스카이블루는 영아나 유년기와도 연관된다는 점에서 파랑이 남성적인 색이라는 편견에 대비된다. 스카이블루가 담고 있는 섬세하고 옅은 색조는 마음을 진정시키는 놀라운 효과가 있어 수면과 이완에 유익하다.

스카이블루 특유의 영원성은 영적인 힘을 발휘해 우리를 휴식과 자기 성찰로 초대하는 듯하다. 팬톤Pantone®은 내면의 평화와 자아성취라는 메시지를 담아 파랑 계열의 '세룰리언블루cerulean blue'를 새천년을 이어갈 밀레니엄 색으로 지정한 바 있다. 세룰리언블루에는 역경의 순간을 이겨내는 데 도움이 될 수 있는 고유의 신선함과 자신감, 유쾌함이 있다.

스카이블루에 약간의 회색이 섞이면 무게감이 더해진다. 이 경우, 본래 스카이블루가 지닌 젊음과 기쁨의 에너지 대신 오히려 고상하고 우아한 분위기가 연출되기도 하지만, 한편으로는 냉담한 느낌과 더불어 우울하고 어두운 생각을 불러일으키기도 한다.

완벽한 배색

중립적이며 편안한 느낌의 회색에 좀더 다채로운 느낌을 주고 싶을 때는 스카이블루가 제격이다. 스카이블루의 중립성은 배경색으로도 적절하며 넓은 공간을 채우기에도 적합하다. 스카이블루는 파랑 계열에서도 비교적 어두운 색조 또는 파스텔 톤의 핑크 계열과 훌륭한 조화를 이룬다. 스카이블루가 지닌 젊음의 느낌은 퍼플이나 바이올렛과 배색할 때 특히 도드라진다. 반대로 화이트, 베이지, 피치, 옅은 노랑과 배색하면 도리어 진정 효과가 강화된다. 스카이블루를 은색, 밝은 빨강, 녹색 등과 배색하면 좀 더 정교한 특성이 드러난다.

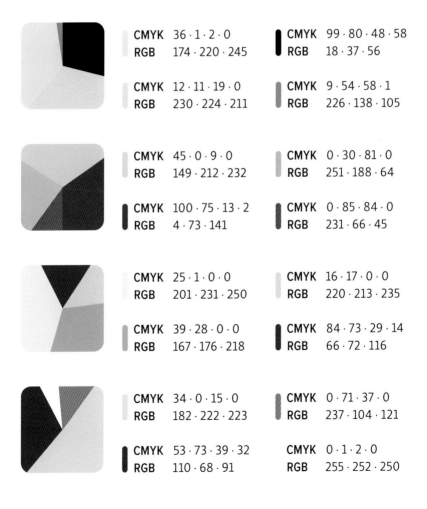

Studio Ouam: "London Gin Mira," 2019. Branding, packaging and illustration created for Brasserie Mira, La Teste de Buch, France. Further credits: Steeven Salvat(illustration).

	CMYK	RGB
	36 · 1 · 2 · 0	174 · 220 · 245
	99 · 80 · 48 · 58	18 · 37 · 56
	12 · 11 · 19 · 0	230 · 224 · 211
	9 · 54 · 58 · 1	226 · 138 · 105
	45 · 0 · 9 · 0	149 · 212 · 232
	0 · 30 · 81 · 0	251 · 188 · 64
	100 · 75 · 13 · 2	4 · 73 · 141
	0 · 85 · 84 · 0	231 · 66 · 45
	25 · 1 · 0 · 0	201 · 231 · 250
	16 · 17 · 0 · 0	220 · 213 · 235
	39 · 28 · 0 · 0	167 · 176 · 218
	84 · 73 · 29 · 14	66 · 72 · 116
	34 · 0 · 15 · 0	182 · 222 · 223
	0 · 71 · 37 · 0	237 · 104 · 121
	53 · 73 · 39 · 32	110 · 68 · 91
	0 · 1 · 2 · 0	255 · 252 · 250

문화별 해석

중국 서양에서와는 달리 중국에서는 빨강에 정열적인 사랑의 의미가 담겨 있지 않다. 대신 핑크와 파랑 중에서도 가장 옅고 부드러운 핑크·블루 톤이 정열적인 사랑을 대변한다고 여긴다. 따라서 중국에서 스카이블루는 낭만적 사랑의 상징색이다.

아르헨티나 아르헨티나 국기는 가로형 삼색기로, 가운데 하양과 위아래 하늘색으로 이루어져 있다. 국기 중앙의 문양은 사람 얼굴 모습의 황금빛을 발하는 태양인데, 이 때문에 일각에서는 각각의 색이 하늘과 구름과 태양을 상징한다고 주장한다. 또 다른 해석에 따르면, 스카이블루는 자주와 독립의 상징이다. 어두운 구름을 뚫고 하늘에서 태양 빛이 나오듯 아르헨티나는 1810년 5월 혁명을 통해 스페인으로부터 독립을 선언했다.

힌두교 힌두교에서는 무한성과 포용성의 상징으로서 몇몇 신들의 피부색을 옅은 파랑으로 묘사한다.

CMYK	51 · 3 · 4 · 0
RGB	131 · 203 · 236
CMYK	16 · 11 · 9 · 0
RGB	221 · 223 · 227
CMYK	25 · 29 · 0 · 0
RGB	200 · 186 · 220
CMYK	40 · 4 · 0 · 0
RGB	163 · 213 · 244
CMYK	0 · 52 · 54 · 0
RGB	243 · 148 · 114
CMYK	0 · 69 · 4 · 0
RGB	237 · 112 · 164

Karla Heredia: "uHome," 2018. Branding.

"색은 우리의 정신과 우주가 만나는 곳이다."

−파울 클레Paul Klee, 1985

CMYK	27 · 0 · 7 · 0
RGB	198 · 232 · 241
HEX	#C6E8F1

CMYK 25 · 0 · 7 · 0
RGB 201 · 232 · 241

↘ **CMYK** 6 · 3 · 10 · 0
RGB 243 · 244 · 235

CMYK 29 · 5 · 0 · 0
RGB 190 · 220 · 245

↘ **CMYK** 4 · 68 · 22 · 0
RGB 231 · 112 · 144

CMYK 24 · 0 · 5 · 0
RGB 204 · 233 · 243

↘ **CMYK** 65 · 63 · 0 · 0
RGB 113 · 103 · 172

Perky Bros: "Little Wolf Coffee," 2017. Brand identity.

Process

Washed-E.A.
Decaffeination

Elevation

1700-1800m

Varietal

Castillo, Typica,
Caturra

Good Coffee
& Companions

Go Get it
littlewolfcoffee.com

Roast Date

Coffee is meant to be enjoyed. We source
only the highest quality coffee and roast it
with care, but believe a cup truly can only
be as good as the company you share it
with. So, grab some friends (furry or not)
and brew it just the way you like it. For
best results, grind fresh, share and enjoy
within three weeks.

Ingredients Whole Bean C

Mint

민트

순결한 느낌의 민트는 옅은 색조를 띠고 있어 회색을 대체해 중성색으로 쓰이곤 한다. 하지만 이 색에 주도적인 역할을 부여해 민트만의 밝음과 활기를 활용할 경우, 희망 넘치는 성장과 새로운 시작을 북돋는 느낌이 팔레트에 가득 묻어난다.

CMYK 28 · 1 · 24 · 0
RGB 197 · 225 · 207
HEX #C4E0CE

 ColorADD®

젊고 쿨한

민트그린은 흔히 차갑고 냉담한 인상을 준다. 하지만 동시에 통통 튀는 느낌 덕분에 쿨하고 젊은 개성을 표출하려는 브랜드들이 점점 더 많이 택하고 있는 컬러이기도 하다. 이때 민트의 청량한 느낌은 깨끗하고 신선하며 소박한 이미지로 해석될 수 있다.

민트는 참신한 방식으로 팔레트의 열기를 식혀준다. 민트 초콜릿 칩 아이스크림을 한 입 먹었을 때를 생각해보자. 몸속의 피가 얼음처럼 차가워지고 이내 온몸에 냉기가 퍼지면서 극도의 상쾌함이 느껴지고 뭔가 새롭게 시작할 수 있겠다는 생각이 들게 한다. 민트 아이스크림처럼 민트색도 신선함과 경쾌함을 자극하며 창의력을 높여준다. 이런 특성 덕분에 디자인 커뮤니티에서 민트는 눈부시고 명랑한 효과를 내야 할 때마다 오렌지와 어두운 파랑 계열과 함께 널리 활용되고 있다.

완벽한 배색

민트는 라일락이나 파랑 계열과 아름답게 어우러져 청아하고 온화한 분위기를 낸다. 한편 단색의 회색 톤과 만나면 뚜렷한 대비를 이루어 디자인의 독특한 개성을 두드러지게 한다.

	CMYK	29 · 11 · 24 · 0		CMYK	0 · 71 · 54 · 0
	RGB	198 · 209 · 199		RGB	237 · 105 · 98
	CMYK	7 · 27 · 13 · 0		CMYK	80 · 44 · 48 · 37
	RGB	236 · 199 · 204		RGB	64 · 89 · 94

	CMYK	29 · 1 · 24 · 0		CMYK	81 · 60 · 76 · 80
	RGB	194 · 223 · 207		RGB	22 · 32 · 32
	CMYK	69 · 0 · 66 · 0		CMYK	4 · 15 · 69 · 0
	RGB	74 · 178 · 120		RGB	248 · 213 · 102

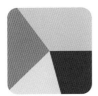

	CMYK	28 · 8 · 30 · 0		CMYK	96 · 77 · 1 · 0
	RGB	198 · 214 · 190		RGB	35 · 71 · 151
	CMYK	8 · 62 · 24 · 0		CMYK	16 · 3 · 40 · 0
	RGB	226 · 127 · 149		RGB	226 · 228 · 174

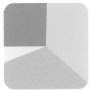

	CMYK	30 · 0 · 23 · 0		CMYK	75 · 14 · 10 · 0
	RGB	193 · 225 · 210		RGB	5 · 165 · 210
	CMYK	0 · 30 · 29 · 0		CMYK	6 · 0 · 67 · 0
	RGB	249 · 197 · 177		RGB	248 · 237 · 111

	CMYK	13 · 2 · 13 · 0		CMYK	18 · 18 · 42 · 2
	RGB	229 · 239 · 229		RGB	215 · 201 · 159
	CMYK	25 · 20 · 18 · 2		CMYK	56 · 50 · 44 · 36
	RGB	199 · 196 · 200		RGB	99 · 94 · 96

	CMYK	52 · 6 · 35 · 0		CMYK	83 · 98 · 0 · 0
	RGB	134 · 193 · 179		RGB	85 · 40 · 133
	CMYK	31 · 45 · 100 · 27		CMYK	84 · 74 · 63 · 93
	RGB	152 · 115 · 19		RGB	7 · 7 · 7

55

Baillat Studio: "Soubois Restaurant," 2017. Visual identity.

문화별 해석

서양 미래 지향적 이미지 때문에 민트는 서양의 결혼식에서 인기 있는 컬러다. 민트는 물질적 풍요와 순수함을 모두 상징하는데, 여기서 순수한 느낌은 민트가 지닌 티 없는 이미지에서 비롯된다. 민트는 부활절 축제와도 연관된다. 특히 아이들은 민트색으로 장식된 달걀을 신나게 찾는다. 한편, 의료 시설에서는 청결한 느낌을 전달하고자 의료복이나 의료 시설에 민트를 활용한다.

뉴에이지 민트는 매우 영적인 색이다. 신비주의적 차원에서 뉴에이지를 믿는 사람들은 물질적 안정을 기원하는 마음에서 민트그린 초를 켠다.

CMYK 69 · 0 · 42 · 0
RGB 64 · 182 · 167

CMYK 84 · 0 · 16 · 0
RGB 0 · 171 · 208

CMYK 15 · 53 · 0 · 0
RGB 216 · 145 · 191

CMYK 20 · 0 · 23 · 0
RGB 216 · 233 · 210

CMYK 35 · 11 · 9 · 0
RGB 176 · 206 · 224

CMYK 100 · 92 · 33 · 26
RGB 35 · 43 · 89

Humid Daze: "Nameless Light," 2019. Beer labelling for Archetype Brewing.

Ragged Edge: "Heights," 2019. Brand creation.

"모든 색에는 색 나름의 에너지와
이야기가 깃들어 있다."

— 사빈 리센비크Sabine Rijssenbeek, 2011

CMYK 19 · 0 · 21 · 0
RGB 217 · 236 · 214
HEX #D9ECD6

CMYK 48 · 0 · 22 · 0
RGB 142 · 207 · 208

CMYK 20 · 13 · 0 · 0
RGB 212 · 217 · 243

CMYK 30 · 0 · 30 · 0
RGB 199 · 221 · 195

CMYK 7 · 28 · 82 · 0
RGB 239 · 187 · 63

CMYK 27 · 0 · 25 · 0
RGB 200 · 227 · 206

CMYK 0 · 64 · 40 · 0
RGB 239 · 123 · 126

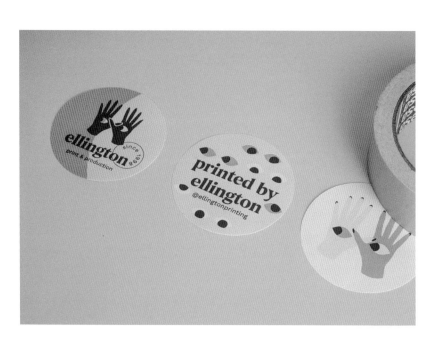

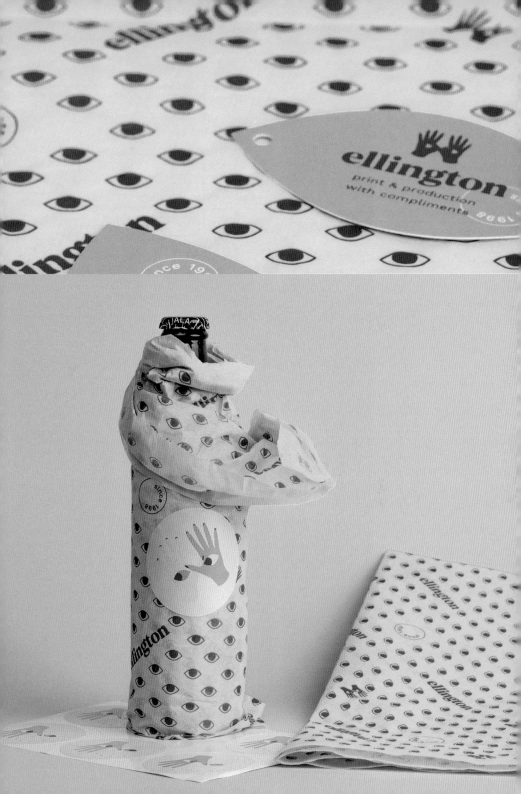

색을 대하는 다양한 시선

니콜 &
페트라 카피차Nicole & Petra Kapitza

카피차 디자인스튜디오 공동 설립자 | kapitza.com

"우리는 대담함, 활력, 재미를 더해
일상의 행복과 다채로움을
만들어가겠다는 마음으로
디자인을 합니다."

두 분의 일과 그 일에서 색이 갖는 역할을 간략히 설명해주세요.

우리는 대담함, 활력, 재미를 더해 일상의 행복과 다채로움을 만들어가겠다는 마음으로 디자인을 합니다. 대체로 추상적인 기하학 스타일을 추구하죠. 여기서 색은 구도를 규정함과 동시에 최종 결과물이 활기차고, 차분하고, 진지하고, 장난스럽고, 남성적이고, 여성적인 것 중 어떤 분위기를 낼지 판가름하는 구심점 역할을 합니다. 최근에 진행한 로열런던병원 프로젝트가 좋은 예입니다. 당시 우리는 환자와 의료진의 건강과 행복에 긍정적인 영향을 줄 수 있는 컬러를 활용했습니다.

색에 대한 느낌은 시간에 따라 변하나요, 아니면 늘 같은 느낌인가요?

색에 관한 인상은 일찍이 유년기에 만들어지는데, 그때 형성된 정서적 반응은 시간이 지나도 변함없다고 생각합니다. 하지만 개인의 취향이 변화, 발전을 거듭하면서 싫어하거나 무관심했던 색들이 점점 좋아지기도 하죠. 우리에게는 '중립적인' 느낌의 색들이 그렇습니다. 이들 색에 강한 호불호는 없어요. 하지만 디자인 작업을 하면서 대비를 만들어내거나 무언가를 보완할 때면 컬러의 이런 중립성이 매우 중요한 역할을 합니다. 덕분에 주변색들이 더 활기를 띠게 되죠.

세상에서 가장 자연에 가까운 색은 무엇이라고 생각하나요?

핑크라고 답해야겠네요. 핑크야말로 가장 활기 넘치는 자연색이라고 할 수 있죠. 흐드러지게 핀 꽃들을 보면 그런 느낌이 듭니다.

'Pop-up Installation-Vienna Design Week', 2019. Further credits: Stefanie Freynschlag(photography).

색을 활용함으로써 기억을 만들어낼 수 있을까요?

색은 인간에게 가장 중요한 시각적 경험입니다. 그만큼 기억을 만들어내는 데 매우 중요한 역할을 합니다. 우리의 목표는 보는 이들에게 긍정적인 반응을 끌어내 그들에게 바래지 않는 기억을 선사하는 것입니다. 특히 대형 설치물이나 공공 예술 프로젝트에서 이런 효과를 내고자 노력합니다.

지구상에서 없애고 싶은 색이 있다면 무엇일까요? 그 이유는요?

그 어떤 색도 지구상에서 사라지길 바라지 않습니다. 각각의 색은 다른 색과의 관계 속에서 존재하니까요. 우리는 색의 조합과 스토리를 잘 고려해 최대한의 효과를 내려고 노력합니다. 특정 색이 자아내는 다양한 색조를 주의 깊게 활용해 주변색의 효과를 극적으로 나타내기도 하죠.

색과 성격은 연결된다고 생각하나요?
자신을 색으로 나타낸다면 어떤 색일까요?

말씀하신 대로 색과 성격은 상관관계가 있다고 생각합니다. 색이 기분에 강력한 영향을 미치며 사람마다 특정 색에 반응한다는 것을 증명하는 광범위한 연구가 존재합니다. 어떤 색에는 매우 긍정적으로 반응하는 반면 어떤 색에는 거부감을 드러내거나 눈길을 주지 않죠. 스튜디오 작업을 하는 우리가 변함없이 선호해온 색은 활기차고 따뜻한 느낌의 핑크입니다. 핑크야말로 행복하고 긍정적이며 재미있는 우리 작업을 잘 표현해주는 색이 아닐까 합니다.

Lime

라임

라임은 매우 역동적인 색이다. 옅은 노란빛이 감도는 녹색 계열 컬러의 차분함과는 달리, 라임에는 보는 이의 기운을 북돋는 힘이 있다. 라임은 각성 효과를 일으켜 행동을 촉구하며, 눈에 잘 띄어 사람들의 시선을 끄는 데도 효과적이다. 테니스공이나 교통안전조끼를 라임색으로 만드는 것도 이러한 특성을 활용한 것이다.

CMYK 29 · 6 · 78 · 0
RGB 208 · 216 · 80
HEX #D0D850

 ColorADD®

생동감 있고 대담한

라임은 녹색과 노랑 사이 어딘가에 자리한 애매한 색일지 모른다. 하지만 이 색은 나름의 정체성을 가지고 자신감, 영감, 주목 등의 분위기를 풍긴다. 라임이 동기부여와 창의적 사고에 효과가 있다고 알려지면서 사무실 인테리어에 흔히 쓰인다. 다른 한편으로 라임은 네온색에 가까워 불안하고 요란한 느낌을 주기도 하므로 과할 경우 기대했던 효과를 떨어뜨리기도 한다.

알코올 도수가 높은 샤르트뢰즈Chartreuse, 압생트Absinthe, 리몬첼로Limoncello 이 세 주류는 모두 라임 색을 띠고 있는데, 처음 이 술들을 주조했던 고대인들은 이를 생명과 건강의 묘약으로 여겼다. 이들 술의 신비주의를 따라 라임은 회춘과 젊음의 이미지를 갖게 되었다. 하지만 이들의 해로운 부작용 때문에 질병과 독성의 이미지도 함께 얻었다. 비록 자연색으로는 전혀 인식되지 않지만, 라임은 모색인 녹색이 그렇듯 꽃이 피어나는 봄처럼 성장과 기쁨의 시기를 일깨우기도 한다.

완벽한 배색

라임의 대담함은 핑크와 바이올렛의 파스텔 색조와 어울려 현대적이고 유행에 걸맞는 배색을 이뤄낸다. 하지만 라임을 순백색과 나란히 배색하면 흰색이 노랗게 보이기도 한다. 한편, 라임은 네이비블루, 차콜브라운, 검정 같은 어두운 색조와도 멋지게 어울린다. 어두운 배경색에 대비되어 더욱 반짝반짝해 보이는 밝은 느낌의 라임은 활기 넘치는 도시의 야경을 닮았다. 요컨대, 라임은 어떤 색과 배색하든 몽환적이며 도취된 느낌을 줄 수 있다.

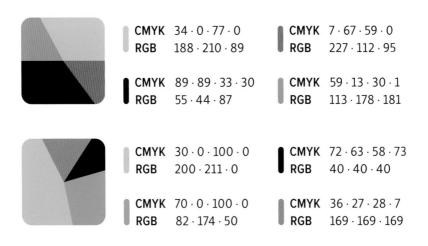

	CMYK	34 · 0 · 77 · 0
	RGB	188 · 210 · 89
	CMYK	89 · 89 · 33 · 30
	RGB	55 · 44 · 87
	CMYK	7 · 67 · 59 · 0
	RGB	227 · 112 · 95
	CMYK	59 · 13 · 30 · 1
	RGB	113 · 178 · 181
	CMYK	30 · 0 · 100 · 0
	RGB	200 · 211 · 0
	CMYK	70 · 0 · 100 · 0
	RGB	82 · 174 · 50
	CMYK	72 · 63 · 58 · 73
	RGB	40 · 40 · 40
	CMYK	36 · 27 · 28 · 7
	RGB	169 · 169 · 169

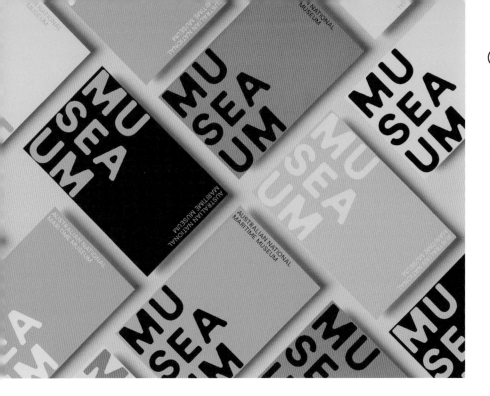

Frost*Collective: "Australian National Maritime Museum," 2018.
Graphic identity.

CMYK	52 · 0 · 100 · 0
RGB	143 · 191 · 33
CMYK	91 · 0 · 76 · 0
RGB	0 · 158 · 101

CMYK	11 · 55 · 67 · 2
RGB	220 · 133 · 88
CMYK	16 · 20 · 24 · 1
RGB	216 · 203 · 192

CMYK	28 · 0 · 90 · 0
RGB	204 · 214 · 45
CMYK	78 · 41 · 0 · 0
RGB	51 · 129 · 196

CMYK	70 · 65 · 60 · 77
RGB	39 · 35 · 34
CMYK	36 · 76 · 73 · 52
RGB	106 · 52 · 40

CMYK	41 · 0 · 93 · 0
RGB	172 · 202 · 48
CMYK	0 · 81 · 64 · 0
RGB	233 · 76 · 76

CMYK	91 · 84 · 1 · 0
RGB	60 · 61 · 144
CMYK	83 · 74 · 62 · 92
RGB	9 · 9 · 9

문화별 해석

미국 미국에서는 야간에도 눈에 잘 띄는 라임의 특징을 고려해 일부 소방차 색깔을 밝은 빨강에서 라임으로 바꾸었다. 따라서 많은 미국인은 라임색을 보면 긴급 혹은 응급 상황을 떠올린다.

한국 한글로 '라임'이라는 단어는 녹색과 전혀 다른 느낌을 준다. 한국에서 라임은 에너지, 열정, 참신함을 상징한다.

CMYK	36 · 0 · 100 · 0
RGB	185 · 206 · 0

CMYK	17 · 11 · 38 · 0
RGB	221 · 216 · 178

CMYK	79 · 0 · 38 · 0
RGB	0 · 173 · 172

CMYK	45 · 0 · 100 · 0
RGB	162 · 198 · 22

CMYK	72 · 0 · 23 · 0
RGB	19 · 180 · 198

CMYK	0 · 100 · 31 · 0
RGB	229 · 0 · 99

Designsake: "Nixit," 2019. Brand identity and packaging.

"…음식에 뿌린 후추처럼
톡 쏘는 산미"

−카텔 르 부리스Katell le Bourhis,
메트로폴리탄 미술관 산하 코스튬 인스티튜트, 1988

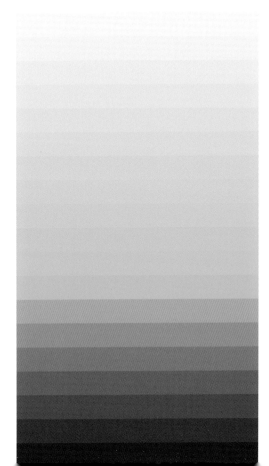

CMYK 36 · 0 · 90 · 0
RGB 196 · 225 · 23
HEX #C4E117

CMYK 29 · 0 · 88 · 0
RGB 202 · 214 · 54

CMYK 63 · 81 · 0 · 0
RGB 123 · 71 · 149

CMYK 40 · 0 · 100 · 0
RGB 175 · 202 · 11

CMYK 55 · 0 · 25 · 0
RGB 120 · 199 · 201

CMYK 21 · 0 · 60 · 0
RGB 217 · 225 · 131

CMYK 7 · 21 · 47 · 0
RGB 240 · 206 · 150

LIE: "NIKE RUNNING: SHM16," 2016. ILLUSTRATION.

White

화이트

하얀 종이, 하얀 스크린, 하얀 공간은 우리에게 두려움을 안겨준다. 하얀색처럼 티 없이 깨끗하고 순수한 색을 볼 때 느끼는 감정의 미묘한 떨림은 공포심을 일게 하기도 하지만 창의력을 자극하기도 한다. 사실 흰색은 생각을 정리하고 잡념을 없애는 데 효과적이어서 새 시작을 도모하는 데 최고의 색이다. 물론 그 도전을 받아들이는 것은 우리의 몫이지만 말이다.

CMYK 0 · 0 · 0 · 0
RGB 255 · 255 · 255
HEX #FFFFFF

 ColorADD®

① 순수하고 평화로운

휴전, 항복의 표시로 쓰는 백기나 흰 비둘기에서 연상할 수 있듯이 흰색은 평화를 상징한다. 요컨대 흙먼지로 뒤덮인 전쟁터의 칙칙함과 대비해 흰색은 더러움과 불결함이 없는 무결 상태를 뜻한다. 하양은 순수한 빛으로서 검정을 비롯한 어떤 색도 없는 상태이므로 땅 위에 존재하는 만물의 정체를 드러낸다. 이런 점에서 흰색은 종종 순진한 단순함과 연관되기도 한다. 공간을 만들어내야 할 때는 흰색이 제격이다. 복잡한 정보들을 흰색 배경 위에 배치하면 보는 사람이 읽은 내용과 개념을 더 잘 이해하는 데 유익하다. 실내 벽면을 칠할 때도 흰색은 인기 있는 색이다. 흰색으로 내벽을 구성하면 실제보다 방이 더 크고 넓어 보이는 효과가 생긴다.

완벽한 배색

시중에 나와 있는 화이트 계열 컬러는 무궁무진하다. 다른 색이 아주 소량만 섞여도 전달되는 분위기와 정서가 사뭇 달라지지만, 이 색조들은 대개 중성색으로 사용된다. 화이트의 중립성은 흰색이 생기 없고 밋밋하다는 잘못된 인식을 강화하기도 하지만, 어두운 색상들과 짝을 이루면 완벽한 대비가 생겨나 극적인 효과를 누릴 수 있다. 흰색이 주력 색상으로 사용되는 경우는 드물지만, 흰색이 주를 이루는 그래픽은 복잡한 패턴과 강렬한 색 사이에서 도드라져 보이며, 화이트의 강렬한 개성을 드러낸다.

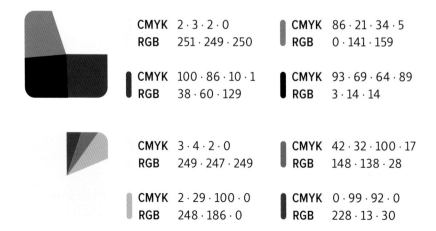

CMYK　2 · 3 · 2 · 0
RGB　251 · 249 · 250

CMYK　86 · 21 · 34 · 5
RGB　0 · 141 · 159

CMYK　100 · 86 · 10 · 1
RGB　38 · 60 · 129

CMYK　93 · 69 · 64 · 89
RGB　3 · 14 · 14

CMYK　3 · 4 · 2 · 0
RGB　249 · 247 · 249

CMYK　42 · 32 · 100 · 17
RGB　148 · 138 · 28

CMYK　2 · 29 · 100 · 0
RGB　248 · 186 · 0

CMYK　0 · 99 · 92 · 0
RGB　228 · 13 · 30

Mucho: "Doméstico Shop," 2017. Brand identity.
Further credits: © Vidal Orga(photography).

CMYK 10 · 7 · 7 · 0	**CMYK** 49 · 40 · 40 · 22
RGB 234 · 234 · 234	**RGB** 125 · 123 · 122
CMYK 5 · 34 · 42 · 0	**CMYK** 85 · 75 · 62 · 94
RGB 224 · 182 · 150	**RGB** 5 · 5 · 5

CMYK 9 · 3 · 5 · 0	**CMYK** 0 · 98 · 71 · 0
RGB 236 · 241 · 243	**RGB** 229 · 18 · 58
CMYK 51 · 35 · 22 · 5	**CMYK** 88 · 79 · 44 · 50
RGB 139 · 151 · 170	**RGB** 42 · 44 · 65

CMYK 5 · 4 · 4 · 0	**CMYK** 32 · 52 · 52 · 30
RGB 244 · 244 · 244	**RGB** 144 · 105 · 92
CMYK 0 · 51 · 49 · 0	**CMYK** 38 · 9 · 26 · 0
RGB 242 · 150 · 123	**RGB** 173 · 204 · 196

문화별 해석

서양 순백의 드레스를 입은 신부가 없는 결혼식을 상상할 수 있겠는가? 영국의 빅토리아 여왕이 아이보리색 웨딩드레스를 입었던 1840년부터 흰색은 신부를 위한 표준색으로 자리 잡았다. 시간이 지나면서 흰색은 순결함, 순수함, 처녀성과 연결되었고, 하얀 웨딩드레스는 국경을 넘어 이제 동양에서도 흔히 볼 수 있다. 흰색은 깨끗하고 티 없는 빛을 띠는 까닭에 의사 가운을 비롯한 각종 의료 시설에도 널리 사용된다.

동양 서양에서와는 달리 동양 여러 국가에서 흰색은 죽음과 애도를 상징하며 장례식에서 자주 사용된다. 동양에서 흰색은 대개 슬프고 비통한 색으로 인식되기 때문에 불행한 상황을 드러내야 할 때 주로 쓰인다. 하지만 한국에서는 흰색이 죽음뿐만 아니라 탄생을 의미하기도 한다. 이때의 흰색은 순수함, 천진함, 무결함의 이미지를 갖는다.

인도 앞서 말했듯이 흰색은 순수한 빛이다. 이에 인도 사람들은 흰색을 초월적이고 종교적인 색이라고 여겨 윤회 사상과 연관 짓는다. 이처럼 흰색은 재탄생의 의미를 담고 있어 장례식에서도 사용된다.

CMYK	8 · 5 · 6 · 0
RGB	239 · 239 · 239

CMYK	57 · 53 · 4 · 0
RGB	127 · 125 · 176

CMYK	85 · 23 · 9 · 0
RGB	24 · 145 · 195

The Studio: "Community Cola," 2018. Brand identity and packaging. Further credits: Patrik Lindell(photography).

EINE FÜR
ALLE!

Die Cola mit sozialem
Anspruch. Jede verkaufte
Flasche unterstützt soziale
& kulturelle Projekte in
deiner Nachbarschaft.
communitycola.com

COMMUNITY
COLA

EINE FÜR
ALLE!

Die Cola mit sozialem
Anspruch. Jede verkaufte
Flasche unterstützt soziale
& kulturelle Projekte in
deiner Nachbarschaft.
communitycola.com

COMMUNITY
COLA

한국

Hanguk by
Florian Bong-Kil Grosse

한국 한국 한국 한국 한국

Hanguk by Florian Bong-Kil Grosse
Hanguk by Florian Bong-Kil Grosse
Hanguk by Florian Bong-Kil Grosse
Hanguk by Florian Bong-Kil Grosse
Hanguk by Florian Bong-Kil Grosse
Hanguk by Florian Bong-Kil Grosse

"빛의 대표자는 흰색이라고 해야 할 것이다.
이 색 없이는 어떤 색도 볼 수 없으니 말이다."

−레오나르도 다빈치Leonardo da Vinci,
《회화론A Treatise on Painting》,1632

CMYK 2 · 2 · 2 · 0
RGB 251 · 250 · 250
HEX #FBFAFA

CMYK 0 · 0 · 0 · 0
RGB 255 · 255 · 255

↘ CMYK 100 · 100 · 100 · 100
 RGB 0 · 0 · 0

CMYK 2 · 0 · 0 · 0
RGB 251 · 253 · 255

↘ CMYK 33 · 17 · 5 · 0
 RGB 182 · 199 · 225

CMYK 4 · 3 · 4 · 0
RGB 246 · 246 · 246

↘ CMYK 83 · 54 · 0 · 0
 RGB 49 · 108 · 180

Basora: "Nomad." 2018. Brand identity.
Further credits: © Enric Badrinas(photography).

Yellow

옐로

아장아장 어린아이들에게 풍경을 그려보라고 하면 틀림없이 도화지 꼭대기에 노랑 크레파스로 커다란 동그라미부터 그릴 것이다. 물론 이 노란 동그라미는 태양일 터. 우리 모두에게 너무나도 소중한 이 별은 언제나 노란색으로 묘사된다. 노란색은 보는 이에게 따스함을 전해주고, 공간을 밝히며, 우리 몸을 에너지와 활력으로 채우는 힘이 있다. 분명 노랑은 세상이 더 많이 필요로 하는 행복한 색이다.

CMYK	0 · 10 · 98 · 0
RGB	255 · 221 · 0
HEX	#FFDD00

ColorADD®

즐겁고 지적인

노랑은 우리 뇌 속에 스며들어 어질러진 머릿속을 말끔히 정리해주는 섬광과도 같은 색이다. 은유적으로 말해 노랑은 어둠 속에 감춰진 것을 환히 드러내므로 호기심과 지혜와 연관된다. 정신적, 영적 계몽과도 깊이 관련된 노랑은 독창적이며 지적 활동을 돕는 든든한 지지자다. 하지만 노란색이 돋보이는 물건을 구매했거나 노란색이 주가 되는 그래픽 제작을 했다면, 그는 분명 외향적 성격에 유머 감각이 풍부한 사람일 것이다. 따라서 노랑은 어느 정도 독창성과 참신함을 나타낸다. 노랑을 선택한다는 것은 기질적으로 유쾌한 사람이라는 뜻이며, 이런 행복은 아무리 지나쳐도 모자람이 없다.

노랑은 우울과 변덕에 맞서는 힘을 지닌다. 우리의 기운을 북돋는 적극적인 색이며 심지어 피로, 스트레스, 초조함을 낮추는 데도 유용하다. 노랑의 활기찬 색조는 열정을 상징해 언제나 얼굴에 미소를 띠게 한다. 물론 늘 그렇지는 않다. 몇몇 연구에 따르면, 한 공간에 노랑을 과하게 사용할 경우(이를테면 한 방의 모든 벽면을 노란색으로 칠할 때), 그 공간에 머무는 사람들이 점차 불안한 모습과 공격적인 태도를 보였다. 이때는 더 온화하며 비교적 가벼운 정서에 호소하는 옅은 노랑 계열의 색을 선택하는 것이 유익하다.

때때로 노랑 계열은 노화, 질병과도 관련이 있다. 몸 상태가 좋지 않을 때 눈동자나 피부가 누렇게 되니 말이다. 중세 시대에 노란색은 오염을 뜻하기도 했다. 동물의 소변을 비롯해 온갖 배설물에서 비롯된 강한 독성 물질이 노란 색소를 가졌기 때문이다. 또한 19세기 후반 이후 저속하고 선정적인 기사를 주로 다루는 신문이 '황색언론yellow journalism'이라고 불려온 것처럼, 저널리즘에서도 노란색은 다소 부정적인 인상을 준다.

완벽한 배색

빛 자체가 그렇듯 노랑도 눈에 매우 잘 띈다. 그도 그럴 것이 노랑은 인간 시야에 가장 쉽게 들어오는 컬러 중 하나다. 색맹인 사람이라도 대개 노란색은 볼 수 있다. 노인은 예외다. 노화는 수정체와 각막의 황변을 일으키는 까닭에 노인들은 가벼운 노란색과 흰색을 구분하는 데 어려움을 겪는다.

노랑을 검정과 조합하면 대비 효과가 뚜렷해 주목을 끌기 쉽다. 보안과 안전 경고물이 검정과 노랑 줄무늬로 되어 있는 것도 이런 이유에서다. 사실 노랑은 어느 색과 조합해도 과감한 대비를 이루며, 팔레트 색상을 밝게 만들 수 있다. 옅은 노랑은 중성색의 역할을 하면서도 활기를 높여주므로 회색을 대체할 적절한 색이다.

Landor Australia & Marco Palmieri (illustration): "Petbarn" 2019. Rebrand.

CMYK	4 · 6 · 76 · 0	
RGB	252 · 228 · 82	
CMYK	8 · 76 · 76 · 1	
RGB	222 · 88 · 62	

CMYK	71 · 0 · 75 · 0	
RGB	69 · 175 · 101	
CMYK	92 · 68 · 2 · 0	
RGB	35 · 85 · 161	

CMYK	4 · 27 · 92 · 0	
RGB	246 · 190 · 23	
CMYK	12 · 9 · 10 · 0	
RGB	229 · 228 · 228	

CMYK	60 · 26 · 62 · 8	
RGB	114 · 148 · 111	
CMYK	89 · 72 · 48 · 53	
RGB	38 · 47 · 63	

CMYK	9 · 37 · 100 · 2	
RGB	230 · 166 · 0	
CMYK	87 · 25 · 25 · 5	
RGB	0 · 136 · 168	

CMYK	8 · 64 · 0 · 0	
RGB	225 · 123 · 175	
CMYK	91 · 79 · 62 ·97	
RGB	1 · 2 · 2	

CMYK	6 · 0 · 66 · 0	
RGB	248 · 237 · 115	
CMYK	78 · 73 · 0 · 0	
RGB	85 · 81 · 158	

CMYK	9 · 51 · 0 · 0	
RGB	227 · 152 · 194	
CMYK	41 · 55 · 0 · 0	
RGB	165 · 128 · 185	

문화별 해석

중국 중국에서 노랑은 왕족의 지위를 나타낸다. 황제 의복에만 활용하던 노란색의 의미는 오늘날까지 이어져 귀족, 명예, 남성성의 상징이 되었다. 하지만 책을 포함한 다른 물건에 채색되는 노랑은 에로티시즘과 포르노그래피를 상징하기도 한다. 중국 오행五行 사상에서 노란색은 땅의 원소, 사물의 중심, 토성, 여름, 용龍을 나타낼 데 쓰인다.

인도 인도에서는 노랑은 크리슈나 신과 긴밀히 연결된 영적인 색이자 명상과 정신적 진보를 돕는 색이라고 생각한다. 노랑의 밝은 색조는 지식, 지성, 평화를 의미한다.

아프리카 노랑은 높은 지위를 가진 고귀한 색이다. 때문에 아프리카 여러 국가에서는 부와 번영의 상징으로서 노랑을 각종 축제에 즐겨 활용한다. 종종 날염捺染에 보이는 노란색은 낙관적인 삶의 태도를 나타내는 동시에 윤회를 표현하기도 한다. 하지만 이집트에서 노란색은 애도와 관련된다.

CMYK 0 · 17 · 80 · 0
RGB 255 · 212 · 67

CMYK 0 · 83 · 98 · 0
RGB 232 · 70 · 20

CMYK 5 · 4 · 5 · 0
RGB 245 · 244 · 243

Studio Lowrie: "Lookbooks," 2019. Visual identity.

Plate 73

CHENOPODIACEAE (continued)

Suaeda fruticosa Forsk. **Shrubby Sea-blite.** ¶ Stem to 4-5 ft; leaves rounded at ends, stigma 3; very straggle, S. and E. coasts. Flo. July–Sept. ⊕.

Suaeda maritima (L.) Dumort. **Annual Sea-blite.** ¶ Stem usually spreading or prostrate, glaucous and reddish; acute; stigmas 2; seeds reticulate. Common. Flo. July–Sept. ⊕.

Salsola kali L. **Saltwort.** ¶ Prostrate and prickly; leaves narrowest, spinose; flo. axillary; sepals 5. On sandy sea-shores. Flo. July–Sept. ⊕.

POLYGONACEAE

Polygonum convolvulus L. **Black Bindweed.** ¶ Stem flo. subsessile or prolorib 1-2 mm.; outer sepals cultivated ground. Flo. July–Sept. ⊕.

Polygonum dumetorum L. **Copse Buckwheat, Bindweed.** ¶ 5 ft. twining; flo. prolorib 8 mm. long; water winged. In hedges and thickets, S. England and local. Flo. July–Aug. ⊕.

Polygonum aviculare L. **Common Knotgrass.** Linds. ¶ Stems mostly prostrate; leaves lanceolate equal; ochreae silvery, torn; sepals pinkish; common. Common. Flo. July–Aug. ⊕.

Polygonum rurivagum Jord. ex Bor. ¶ Leaves on lanceolate, acute; ochreae long, 8–10 mm.; flo. arable calcareous land, local.

Polygonum aequale Bor. *P. aequale* Lindm. ¶ Stems small, blunt, nearly equal; sepals green and red; half-way; fruit 2·3 mm. Paths and farm gateways.

Polygonum boreale (Lange) Small. ¶ Leaves oblong-ovate to spathulate; petioles projecting from ochreae; fruit 3·5-4·5 mm. Arable land, Orkney and Shetland.

Polygonum raii Bab. **Ray's Knotgrass.** ¶ Stems prostrate, woody; leaf margins flat; ochreae silvery, torn, with simple veins; fruit 5-6 mm., exceeding sepals. On sea-shores. Flo. June–Sept. ⊕.

Polygonum maritimum L. **Sea Knotgrass.** ¶ Stems prostrate, woody; leaf margins revolute; ochreae with many branched

Polygonum hydropiper L. **Water Pepper, Biting Persicaria.** ¶ Stem nodding; flo. greenish; sepals with glands; in damp places. Flo. July–Sept. ⊕.

Polygonum mite Schrank. **Tasteless-flowered Persicaria.** *P. laxiflorum* not acrid, suberect; ochreae much acute; flo. pink, without glands. In ditches and local. Flo. June–Sept. ⊕.

Polygonum minus Huds. **Small-flowered Persicaria.** ¶ Stem ½-1 ft; leaves ochreae much fringed; flo. smaller, pink. Cultivated and damp ground, common. Flo. July–Sept. ⊕.

Polygonum persicaria L. **Common Persicaria.** ¶ Leaves often dark spotted; stem red; ochreae fringed; flo. pink. Cultivated and damp ground, common. Flo. July–Sept. ⊕.

Polygonum lapathifolium L. **Pale Persicaria.** ¶ Leaves often black spotted; ochreae unfringed except uppermost; flo. greenish white, sometimes glandular. Flo. July–Sept. ⊕.

Polygonum nodosum Pers. **Spotted Persicaria.** *P. maculatum* (Gray). ¶ Stem nodes swollen; flo. pink; peduncle glandular, local. Flo. July–Sept. The specimen may be very large, but determined by an expert.

Polygonum amphibium L. **Amphibious Persicaria.** ¶ Stem floating or creeping, floating; flo. in a stout spike, pink. In moist meadows. Flo. July–Aug. ⊕.

Polygonum bistorta L. **Snakeweed, Bistort.** ¶ Rhizome twisted; stem simple, erect; young leaves folded lengthwise; flo. pink. In moist meadows. Flo. June–Aug. ⊕.

Polygonum viviparum L. **Alpine Bistort.** ¶ Rhizome creeping; stem erect ½-1 ft; spike slender; flo. pink mixed with red bulbils. On mountain pastures. Flo. June–Aug. ⊕.

Polygonum cuspidatum Sieb. & Zucc. **Japanese Polygonum.** ¶ Rhizome deep; plant very large; leaves broadly ovate, truncate at base; inflo. of many flowered axillary panicles. Persistent garden escape.

"태양을 노란 점으로 바꿔놓는
화가가 있는가 하면,
예술성과 지성을 발휘해
노란 점을 태양으로
바꿔놓는 화가도 있다."

−파블로 피카소Pablo Picasso

CMYK	2 · 5 · 76 · 0
RGB	255 · 230 · 82
HEX	#FFE652

CMYK 0 · 2 · 64 · 0
RGB 255 · 249 · 91

↘ CMYK 0 · 42 · 94 · 0
RGB 246 · 163 · 19

CMYK 0 · 14 · 45 · 3
RGB 247 · 212 · 134

↘ CMYK 0 · 46 · 48 · 4
RGB 237 · 157 · 126

CMYK 10 · 0 · 67 · 0
RGB 241 · 234 · 112

↘ CMYK 66 · 2 · 70 · 0
RGB 92 · 179 · 111

Sciencewerk: "Out of the Blue!," 2017. Brand identity.

Red

레드

빨강은 전체 컬러 스펙트럼에서 가장 자극적인 색 중 하나로 사람들의 특별한 사랑을 받는 색이다. 아주 사소한 것에도 빨강이 덧입혀지면 보는 이의 이목을 끌면서 기분을 들뜨게 하고 흥분하게 만드는 역동적 분위기를 자아낸다. 빨강은 주변 환경을 지배하므로 그냥 지나치기가 매우 어렵다. 이러한 특성 덕분에 빨강은 광고에 널리 활용되어 브랜드의 과감하고 '확실한' 소통을 돕는다.

CMYK 0 · 86 · 87 · 0
RGB 249 · 56 · 34
HEX #F93822

 ColorADD®

뜨겁고 열정적인

전 세계적으로 빨강은 피의 색으로 통한다. 빨강은 우리 혈관을 타고 흐르는 피를 떠올릴 때면 생명과 활력의 상징이 되지만, 낭자하게 뿜어져 나오는 피를 떠올릴 때면 폭력과 죽음의 상징이 된다.

긍정적 측면에서 빨강은 생존 의지, 미래에 대한 기대, 즐거운 삶에 대한 열망을 고양시키는 매혹적인 에너지로 우리를 이끈다. 몇몇 연구에 따르면 빨강은 식욕과 신진대사를 증진시켜 몸에도 영향을 미칠 수 있다고 한다. 이를 생각하면 많은 패스트푸드 체인이 자사 제품을 구매하도록 소비자의 무의식을 공략할 때 주로 레드 톤 컬러를 사용하는 이유를 짐작할 만하다.

빨강처럼 열정적인 사랑을 잘 나타내주는 색도 없다. 상대적으로 핑크가 로맨틱한 사랑이라면, 빨강은 정욕과 관능으로 가득한 불같은 사랑이다. 이 밝고 활력 있는 색조는 붉은 입술, 불그레해진 두 뺨, 뜨겁게 달아오른 몸 등 성과 관련한 감정과 태도, 욕망의 은유가 되기도 한다.

부정적 측면에서 빨강은 열정의 위험성과 공격성을 상징하기도 한다. 악마를 묘사할 때 빨강이 주로 소환되는데, 여기에는 여러 이유가 있다. 우선 악마의 집이라고 할 수 있는 지옥은 검붉은 불꽃이 이글대는 곳으로 묘사된다. 이 색이 적대감과 분노를 연상시키기 때문일 것이다. 그래서인지 사람들은 빨강을 과용하지 않는 경향이 있다. 지나친 빨강은 성마름과 동요를 유발할 수 있다. 분명 빨강은 인간 정신에 상당한 영향력을 끼친다. 그 영향력이 어느 정도인지, 어떻게 활용하는 것이 좋을지 제대로 이해해야 하는 이유도 바로 이 때문이다.

완벽한 배색

빨강 계열의 색조는 어느 구성에든지 극적인 효과와 깊이를 더하는 데 유용한 도구다. 조합하는 색에 따라 빨강은 고무적이고 긍정적인 특성을 더할 수도 있고 공격적인 느낌을 투영할 수도 있다. 예를 들어 빨강, 하양, 파랑을 조합하면 애국심을 고양시키는 반면, 이 배색에서 하양을 노랑으로 바꾸면 젊은 느낌을 전달하게 된다. 검정과 빨강을 배색하면 두 색의 부정적인 측면이 강화된다. 빨강의 활력과 밝음은 주변에 드리운 빛에 따라 차이가 난다는 점도 꼭 알아두어야 한다. 주변 환경이 밝을수록 빨강과 다른 색들 사이에 나타나는 역동성과 대조가 부각된다.

CMYK	5 · 86 · 94 · 0	
RGB	223 · 63 · 31	
CMYK	81 · 66 · 65 · 86	
RGB	17 · 22 · 19	

CMYK	9 · 34 · 83 · 1	
RGB	232 · 173 · 59	
CMYK	9 · 5 · 11 · 0	
RGB	236 · 237 · 230	

CMYK	0 · 97 · 98 · 0	
RGB	228 · 25 · 23	
CMYK	88 · 47 · 29 · 14	
RGB	9 · 103 · 137	

CMYK	25 · 100 · 87 · 30	
RGB	146 · 24 · 31	
CMYK	50 · 7 · 4 · 0	
RGB	133 · 198 · 232	

CMYK	6 · 100 · 83 · 1	
RGB	217 · 13 · 43	
CMYK	0 · 93 · 69 · 0	
RGB	230 · 42 · 63	

CMYK	49 · 34 · 22 · 5	
RGB	141 · 153 · 174	
CMYK	9 · 3 · 4 · 0	
RGB	237 · 242 · 244	

CMYK	0 · 96 · 74 · 0	
RGB	229 · 32 · 55	
CMYK	0 · 46 · 89 · 0	
RGB	245 · 157 · 39	

CMYK	67 · 0 · 37 · 0	
RGB	70 · 185 · 176	
CMYK	0 · 0 · 0 · 0	
RGB	255 · 255 · 255	

문화별 해석

유럽 유럽 문화에서 빨강은 대체로 비슷한 의미를 지니지만, 일부 유럽 국가는 빨강에 특별한 상징을 부여한다. 영국에서 빨강은 힘과 권위를 상징한다. 이는 여왕에게 중요한 메시지를 전달할 때 사용하던 상자가 빨간색이었던 데서 유래한다. 프랑스인들은 이 압도적인 색을 남성성과 연관 짓지만, 이탈리아에서 빨강은 충실함을 상징한다. 러시아에서 빨간색은 공산주의와 혁명적 이상과 강하게 연관된다.

중국 빨강이 행운과 번영을 불러온다는 믿음에서 중국 여성들은 빨간 웨딩드레스를 입는다. 같은 이유로 빨강은 여러 축제에도 등장한다. 하지만 이 색을 검정과 조합하면 대개 죽음, 애도와 연관된다.

인도 인도에서는 빨강은 순수함, 부, 다산을 의미한다고 인식해 중국에서처럼 신부들이 즐겨 찾는다.

아프리카 남아프리카 일부 국가에서 빨강은 애도의 색이다. 사하라에 인접한 북부 국가들은 이 색을 신비주의와 경건함의 상징으로 여기지만, 여성들은 빨간색 착용이 금지되어 있다.

Jorge Silva: "Combate n.222"(Oct, 1998), "Combate n.194"(Jan, 1996), "Combate n.190"(Sep, 1995). Newspaper design and illustration.

CMYK 2 · 98 · 96 · 0
RGB 224 · 21 · 26

CMYK 2 · 29 · 16 · 0
RGB 246 · 200 · 200

CMYK 23 · 100 · 100 · 18
RGB 167 · 26 · 23

Combate

mensal Outubro 1998 numero **222** director LUIS BRANCO preço 400$00

REGIONALIZAÇÃO: **A POLÍTICA PARA PROFISSIONAIS**

FERNANDO NUNES DA SILVA DIZ QUE SIM NO REFERENDO

CRISTOPHE AGUITTON DIZ QUE NÃO A JOSPIN

CRÓNICAS DE EDUARDA DIONISIO, FRANCISCO LOUÇÃ, JOÃO MARTINS PEREIRA E ANDREA PENICHE

O chefe não recomenda, o patrão não gosta, o capitão proíbe, os pais acham estranho.

Combate. Assinatura anual 111 números 3600$ Territorio nacional, 4000$ Europa. 25 US$ Brasil e resto do mundo.
Cheques para R. da Palma, 268, 1100 Lisboa

DOSSIER

PONTO DA SITUAÇÃO

VALE TUDO

A poucos dias do dia de urnas, a confusão tornara maior: o que separa os dois maiores partidos? readburros-mivos do que aquilo que os une, e é por isso que nesta campanha ambos fugiram do tão propalado "debate de ideias". A chama desta campanha só arde tiritando dos holofotes da TV, e é aqui que é preciso marcar pontos. Abriu a caça ao indeciso, um sujeito esquivo que se torta agarrar com uma pose de estudista respondível, um olhar confuso ou uma nota magistral num qualquer debate a dois ou a quatro. **Sentados no sofá, vamos à bola com o Monteiro, à feira com o Carvalhas, à missa com o Guterres e à pesca com o Nogueira.** Quando tudo chegar ao fim, já adormeci dormir descansado. Afinal de contas, qualquer que seja o vencedor, temos a certeza que vamos encontrar mais polícia nas ruas, no dia seguinte às eleições. E, como diria o outro, mais perto dos cidadãos.

"의심이 들 때는 빨강을 입어라."

-빌 블라스Bill Blass

RED 레드

105

Sweety & Co.: "Girls Organic Lab." 2019. Branding, illustration and packaging.

CMYK	20 · 100 · 100 · 14
RGB	186 · 0 · 1
HEX	#BA0001

CMYK 0 · 87 · 87 · 0
RGB 231 · 59 · 40

CMYK 41 · 0 · 5 · 0
RGB 159 · 216 · 239

CMYK 0 · 98 · 100 · 0
RGB 228 · 21 · 19

CMYK 13 · 12 · 91 · 1
RGB 231 · 207 · 32

&Walsh: "SuperShe." 2020. Brand identity.

Green

그린

봄의 시작이다. 파릇파릇한 연한 초록빛의 새순들이 나뭇가지에 돋아오르기 시작하며 갈색 흙을 뚫고 세상 밖으로 빼꼼 얼굴을 내민다. 생명이 소생하기 시작하는 초봄의 모습은 녹색으로 묘사된다. 이렇듯 녹색은 자연 현상을 통해 새로운 시작과 회춘과의 연관성을 얻었다(이런 점에서 녹색을 새로움 혹은 서투름과 연결 지어 '풋내기being green'라는 표현에 쓰기도 한다). 한때 노쇠한 암갈색이었던 것이 이제 신선하고 젊고 명랑한 모습을 드러낸다. 녹색은 의심할 바 없이 성장과 재생의 색으로서 긍정의 에너지와 활력을 전해준다.

CMYK 72 · 15 · 81 · 1
RGB 77 · 163 · 88
HEX #4DA358

 ColorADD®

편안하고 기분 좋은

자연에서 녹색을 보는 경우는 대개 식물, 나무, 초목을 볼 때다. 사실 자연 자체를 떠올릴 때도 나무, 숲, 정원, 초원을 덮고 있는 다양한 톤의 녹색을 떠올리게 된다. 인간은 본능적으로 녹색 존재에 반응한다. 녹색이 있고 물이 있다면 살아남을 희망이 있다. 하지만 녹색은 '바깥'에만 존재하는 색이 아니다. 집이라는 공간이 생긴 이래로 사람들은 식물을 집 안에 들여 곳곳에 녹색을 배치했다. 이는 방을 더 크고 밝게 보이게 만들어 공간을 돋보이게 하고, 우리의 정신 건강도 튼튼하게 만든다. 녹색에는 마음을 가라앉히고 스트레스와 불안을 완화하는 힘이 있기 때문이다. 이러한 실내 식물은 조화로운 자연의 모습을 우리 삶 속에 불러들이는 방법이다.

녹색이 늘 긍정적 의미만 가졌던 것은 아니다. 비록 자연에 풍부히 존재하는 색이긴 해도 녹색을 염료에 사용하기란 쉬운 일이 아니었다. 중세에는 색을 섞어 쓰는 것을 터부시했던 까닭에 옷감을 파란색에 담갔다가 노란색에 담그는 간단한 일조차 엄격히 금지되었다. 그 결과, 장인들은 녹색 잉크를 뿜어낼 물질을 찾아야만 했는데, 그런 물질은 독성과 부식성이 있어 색을 입히는 물질이나 이를 사용하는 사람에게 해로웠다. 여기에서부터 녹색의 부정적인 의미가 나타나기 시작한다. 녹색은 독, 질병, 심지어 기이함과 탐욕을 의미하기도 한다. 지폐 색이 녹색이라는 것을 생각한다면 어딘지 역설적이기도 하다. 게다가 16세기 말 윌리엄 셰익스피어William Shakespeare는 그의 극작품 〈베니스의 상인〉, 〈오셀로〉를 통해 녹색을 질투심과 연결 지었다. 이러한 부정적 상징의 일부는 오늘날까지 남아 있지만, 1970년대 들어 환경주의자들이 녹색을 생태적이고 지속 가능한 생활 양식을 대변하는 색으로 표현하면서 녹색에 새로운 활기를 불어넣었다.

CMYK	86 · 38 · 100 · 34	CMYK	45 · 72 · 74 · 71
RGB	35 · 92 · 42	RGB	70 · 39 · 27
CMYK	71 · 25 · 99 · 9	CMYK	15 · 27 · 34 · 3
RGB	86 · 136 · 49	RGB	219 · 188 · 167
CMYK	51 · 4 · 92 · 0	CMYK	0 · 63 · 88 · 0
RGB	147 · 188 · 56	RGB	239 · 120 · 41
CMYK	4 · 76 · 83 · 0	CMYK	4 · 3 · 78 · 0
RGB	229 · 89 · 51	RGB	254 · 232 · 76

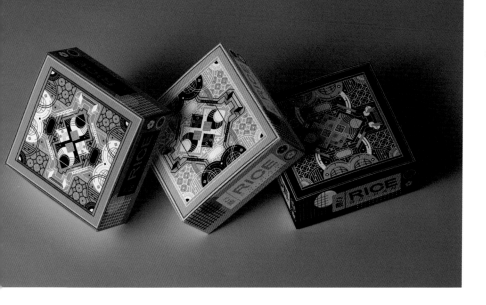

Graham Paterson: "Rice 二 飯 Go-HAN," 2020. Packaging design.

완벽한 배색

통계적으로 녹색은 파랑과 함께 사람들이 가장 좋아하는 색 중 하나다. 빛의 스펙트럼에서 녹색은 인간이 인지할 수 있는 모든 색조의 절반 이상을 차지할 정도로 가장 광범위하다. 따라서 인간의 눈은 다른 어떤 색보다 녹색 계열을 가장 잘 지각한다. 녹색을 빨강이나 오렌지처럼 난색 계열의 색과 조합하면 팔레트에 시원한 느낌을 더할 수 있다. 한편, 밝은 녹색을 사용하면 전체 배색에 활력을 불어넣어 이완보다는 긴장의 효과를 누릴 수 있다. 하지만 녹색을 핑크와 나란히 사용하면 느긋한 분위기가 연출된다. 노란색을 얼마나 섞느냐에 따라 녹색이 전달하는 분위기는 제각각 다르다.

CMYK	73 · 0 · 65 · 0	
RGB	55 · 175 · 123	
CMYK	13 · 7 · 77 · 0	
RGB	234 · 218 · 82	
CMYK	9 · 73 · 49 · 1	
RGB	221 · 98 · 104	
CMYK	12 · 36 · 2 · 0	
RGB	224 · 182 · 212	
CMYK	94 · 20 · 100 · 7	
RGB	0 · 131 · 58	
CMYK	63 · 0 · 100 · 0	
RGB	107 · 181 · 45	
CMYK	59 · 0 · 27 · 0	
RGB	104 · 194 · 196	
CMYK	97 · 61 · 58 · 71	
RGB	0 · 38 · 43	

문화별 해석

아일랜드 아일랜드의 전통 축제인 성 패트릭 데이Saint Patrick's Day가 되면 아일랜드의 거리는 녹색으로 물든다. 녹색 옷과 녹색 장신구를 두른 사람들로 거리는 북적이고, 아일랜드의 국화인 토끼풀꽃도 사방 가득이다. 이처럼 아일랜드에서는 녹색이 애국적인 색이자 행운을 상징한다. 또한 녹색은 가톨릭 신앙의 상징으로 아일랜드 국기에도 있다.

이슬람 무슬림에게 녹색은 성스러운 색이다. 이슬람교에서 천국은 대개 녹색으로 묘사된다. 천국에 사는 사람들이 입는 가운도 녹색이며 천국의 이름인 '정원the Garden'에서도 녹색의 느낌이 물씬 풍겨난다. 이런 이유에서 다수의 이슬람 국가는 국기에 녹색을 사용한다.

이란 종교적 상징과 별개로, 녹색은 정치적 저항이나 항쟁을 나타내는 색이기도 하다. 특히 2009년 대통령 선거에 반대해 일어난 '녹색 운동 Green Movement' 때 녹색이 널리 사용되었다. 당시 녹색은 화합, 희망, 표현의 자유를 상징했다.

CMYK 81 · 10 · 76 · 0
RGB 6 · 156 · 98

CMYK 7 · 61 · 2 · 0
RGB 228 · 130 · 177

CMYK 76 · 65 · 60 · 81
RGB 28 · 30 · 29

CMYK 73 · 11 · 79 · 1
RGB 71 · 162 · 91

CMYK 29 · 22 · 22 · 3
RGB 189 · 188 · 190

CMYK 70 · 62 · 54 · 64
RGB 53 · 51 · 54

Departamento: "Form&Press," 2019. Brand identity.

Don't stop, we won't

FORM&PRESS

SET THE PACE

FORM&PRESS

“정원만큼 풍성한 팔레트도 없다.”

−로버트 어윈Robert Irwin, 2002

Sofia Pusa(art direction, graphic design and illustration): "Villisienikeittokirja(The Wild Mushroom Cookbook) by Sami Tallberg," 2018. Book design.
Further credits: Olga Poppius(food photography), Minna Lilja(styling), Lasse Kosonen(mushroom photography) and Atte Tanner Photography
(still life photography) | sofiapusa.com

CMYK 81 · 6 · 82 · 0
RGB 0 · 160 · 88
HEX #00A058

CMYK 73 · 0 · 74 · 0
RGB 55 · 173 · 104

↘ **CMYK** 71 · 66 · 9 · 0
RGB 100 · 94 · 157

CMYK 89 · 29 · 98 · 19
RGB 0 · 112 · 52

↘ **CMYK** 45 · 0 · 19 · 0
RGB 151 · 210 · 214

CMYK 79 · 9 · 83 · 0
RGB 37 · 158 · 86

↘ **CMYK** 10 · 0 · 67 · 0
RGB 241 · 234 · 112

116

Toormix: "Parc d'Atencions de Vall d'Hebron," 2015. Brand identity and Environmental design.
Further credits: Adrià Goula(photography), Plasencia Arquitectura(architecture).

Idealism.

The philosophical view that asserts that reality is fundamentally based on, and shaped by, ideas and mental experience, rather than material forces.

색을 대하는 다양한 시선

헤니스 카레라스 Genís Carreras

스튜디오 카레라스 설립자 | studiocarreras.com

"Philographics: Big Ideas in Simple Shapes," 2011. Illustration

"디자인의 절반은 색입니다.
 색은 의식 저 밑에서 미묘한 방식으로
 감정을 불러일으키고
 메시지를 전달합니다."

현재 어떤 일을 하고 있으며, 그 일에서 색이 얼마나
중요한 역할을 하는지 간략히 설명해주세요.

저는 그래픽 디자이너이자 일러스트레이터입니다. 단순한 구성과 컬러가
제 작업의 주된 도구죠. 저는 개인 스튜디오를 두고 구글, 뉴욕타임스 등의
의뢰를 받아 비주얼 아이덴티티, 브랜드 매뉴얼, 잡지 표지, 포스터, 앨범 자
켓 등을 디자인합니다. 디자인의 절반은 색이라고 할 수 있습니다. 색은 의
식 저 밑에서 미묘한 방식으로 감정을 불러일으키고 메시지를 전달하죠. 제
가 색을 활용하는 방식은 제가 사는 스페인 히로나Girona에서뿐만 아니라
전 세계적으로도 잘 받아들여지는 것 같습니다.

조화로운 배색을 위해 사용하는 도구가 있나요, 아니면 사전에
몇 가지 배색을 만들어 놓고 프로젝트에 맞춰 사용하나요?

저는 CMYK나 RGB 체계를 활용합니다. 이미 규정된 색─이를테면 표준 빨
강─에서 시작해 제가 찾는 정확한 색이 나올 때까지 색들을 다듬습니다.
전에 만든 배색을 다시 사용하지는 않습니다. 물론 작업을 하다 보면 종종
같은 색 조합을 얻을 때도 많습니다. 그만큼 그 조합이 강력하거나 훌륭하
다는 뜻이겠죠.

필통이 하나 있다고 가정해봅시다. 만약 당신이 그 필통이라면
어떤 색이길 바라나요?

재밌는 질문이네요! 원색 계열 중 하나─예를 들면 제가 좋아하는 파
랑─를 고르겠습니다. 하지만 사실 저는 그렇게 선명한 사람이 아닙니다.
모르면 몰라도, 열대 바다색 같은 튀르쿠아즈turquoise나 파랑이 섞인 진한
녹색인 틸Teal처럼 복잡하면서도 차분하고 섬세한 톤의 필통이 되지 않을

까 싶습니다.

색에 관한 몇몇 고정관념을 깨뜨리려면 어떻게 해야 할까요?

색 하면 떠오르는 인상들은 의도적으로 조작할 수 없는 무의식적 반응이기 때문에 이를 깨뜨리기란 매우 어렵습니다. 국가, 역사, 문화에 따라 색에 관한 뿌리 깊은 고정관념도 당연히 존재합니다. 예를 들어 유럽에서 하양은 순결, 빨강은 열정, 검정은 죽음이나 어둠을 나타냅니다. 이를 바꾸려면 새로운 상징을 창조해 이전의 연상 작용보다 훨씬 강력하게 만들어야 할 겁니다. 새롭게 만든 의미를 주류로 만들어야 하는 거죠.

색맹인 사람에게는 색의 개념을 어떻게 설명하시겠습니까?

음악에 비유해 설명하겠습니다. 실제로 저는 컬러워크숍에서 이 방법을 쓰고 있습니다. 색 하나하나는 음표와 같습니다. 밝은색이 있는가 하면 슬픈색이 있고, 도발적인 색이 있는가 하면 고요한 색이 있죠. 음표를 섞어 코드를 만들 듯 배색도 마찬가지입니다. 색조를 바탕으로 조화와 긴장의 개념을 활용하면 더 복잡한 메시지도 전달할 수 있게 됩니다. 가령 라단조는 매우 우울한 음조이므로 퍼플이나 라벤더색으로 나타낼 수 있습니다.

색이 멸종하더라도 우리는 살아남을 수 있을까요?

살아남긴 하겠지만 끔찍하게도 지루한 삶이 이어지겠죠. 마치 격리소에서의 삶과 같은…. 살아 있긴 해도 무언가가 빠진 것처럼 말입니다. 지금보다 훨씬 덜 행복한 삶이 않을까요.

WHAT DOES IT MEAN TO BE HUMAN

NewPhilosopher

BEING HUMAN: ALL ABOUT US

With The New York Times **The Big Ideas**

this page: "New Philosopher Issue #23: Being Human", 2019. Cover illustration.
next page: "Earth Charter", 2019. Visual identity.

Earth
Charter

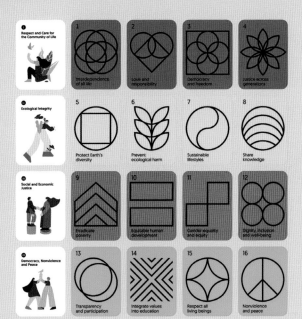

Teal

틸

'신나는 여름'을 나타내는 색으로는 청록색만 한 것이 없다. 청록색은 수영장이나 맑디맑은 바닷물을 떠올리게 하는 톤이다 보니 이 색을 보면 얼른 일을 끝내고 수영복부터 갈아입고 싶어진다. 공교롭게도 청록색은 카리브해 바닷물빛과 닮아 있어 선선한 바람이 부는 열대 해변의 분위기를 물씬 풍긴다.

CMYK 71 · 14 · 43 · 0
RGB 69 · 171 · 162
HEX #44AAA2

 ColorADD®

사랑스럽고 가슴을 두근거리게 하는

청록은 색상환에서 파랑과 녹색 사이에 있어 두 색의 특성을 모두 가지고 있다. 파란색의 차분함과 평온함, 여기에 녹색의 활력과 명료함도 띠고 있다. 이 모든 특성이 청록을 통해 나름의 눈부신 에너지를 만들어낸다. 덕분에 청록은 색 선호도에서도 우위를 차지했다. 영국 최대 제지업체인 G. F 스미스 사가 2017년 100개국 3만여 명을 대상으로 실시한 온라인 설문 조사에서, 청록빛의 '마스그린Marrs green'이 전 세계 사람들이 가장 좋아하는 색으로 꼽힌 것이다.

개인의 선호도나 취향은 차치하더라고, 밝은 느낌의 청록이 친근하고 행복한 기분을 느끼게 해준다는 점은 인정해야 할 사실이다. 청록을 사랑할 이유는 더 있는 듯하다. 청록이 지닌 치유와 소생의 기운은 마음을 다스리는 데 유익하며, 사람들을 열린 자세로 진실하게 소통하도록 이끈다. 청록은 낙관주의와 함께 자신만만한 느낌을 뿜어내므로 개인의 성장과 정서적 안정을 상징하기에 완벽한 색이다.

고상하고 세련된 사람들도 청록에 감탄한다. 명품 주얼리 브랜드 티파니앤코Tiffany & Co.는 1845년부터 청록을 공식 브랜드 컬러로 활용했고, 이에 따라 티파니앤코의 활력 넘치는 청록색 보석함과 가방은 그 안에 든 보석만큼이나 유명해졌다. 1998년 상표등록을 통해 전 세계에서 오직 티파니앤코만이 이 색을 사용할 수 있게 되었고, 언제 어디서나 동일한 컬러를 유지할 수 있도록 팬톤 매칭 시스템을 통해 표준화되었다. 팬톤이 티파니를 위해 생성한 이 커스텀 컬러는 '티파니 블루'라 불리며, 이른바 고급스러움과 스타일의 아이콘이 되었다.

완벽한 배색

청록을 피치, 오렌지, 노랑, 연녹색과 배색하면 홀가분하고 신선한 분위기를 연출할 수 있으며 여기에 흰색을 추가하면 상쾌한 느낌이 가미된다. 청록은 금색이나 은색 같은 금속색의 느낌을 강화하며 파스텔색이나 중성색과도 잘 어울린다. 청록색을 네이비블루나 베이지와 배색하면 생기 넘치는 네이비 풍의 팔레트를 만들 수 있다.

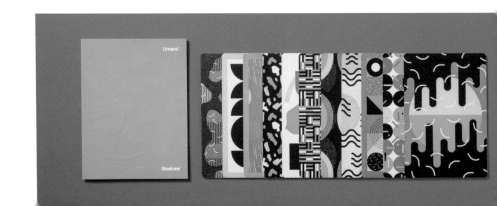

CMYK	76 · 0 · 32 · 0	CMYK	23 · 100 · 32 · 14
RGB	0 · 177 · 184	RGB	175 · 18 · 90
CMYK	99 · 62 · 27 · 12	CMYK	18 · 36 · 0 · 0
RGB	0 · 83 · 128	RGB	213 · 178 · 213

CMYK	75 · 0 · 51 · 0	CMYK	36 · 24 · 27 · 5
RGB	30 · 176 · 149	RGB	171 · 177 · 176
CMYK	54 · 49 · 54 · 44	CMYK	18 · 16 · 22 · 1
RGB	94 · 88 · 79	RGB	215 · 208 · 198

CMYK	81 · 27 · 49 · 11	CMYK	8 · 99 · 42 · 1
RGB	32 · 131 · 128	RGB	216 · 18 · 90
CMYK	33 · 90 · 33 · 27	CMYK	0 · 31 · 79 · 0
RGB	144 · 45 · 86	RGB	251 · 187 · 68

CMYK	82 · 22 · 45 · 6	CMYK	88 · 63 · 46 · 46
RGB	0 · 140 · 140	RGB	35 · 61 · 77
CMYK	5 · 57 · 52 · 0	CMYK	11 · 38 · 35 · 2
RGB	232 · 136 · 115	RGB	224 · 172 · 157

CMYK	82 · 22 · 52 · 5	CMYK	49 · 25 · 37 · 7
RGB	3 · 141 · 131	RGB	139 · 161 · 155
CMYK	84 · 73 · 61 · 91	CMYK	2 · 38 · 66 · 0
RGB	10 · 11 · 12	RGB	244 · 173 · 99

CMYK	81 · 27 · 29 · 8	CMYK	7 · 9 · 90 · 0
RGB	3 · 135 · 159	RGB	246 · 218 · 28
CMYK	52 · 0 · 22 · 0	CMYK	67 · 58 · 53 · 59
RGB	131 · 203 · 206	RGB	61 · 60 · 61

Hybrid Design, San Francisco: "Umami Catalog & Cards," 2018. Editorial design.

문화별 해석

일본 일본의 옛말 중에 아오ぁぉ(青)라는 단어가 있는데, 이는 오늘날 파랑과 녹색 사이의 색을 일컫는 말이다. 흥미롭게도 이 단어에는 '전진'이라는 뜻도 있어 일본인들은 청록색을 리더십과 연결 짓는다. '아오'의 뜻을 살려 일본에서는 신호등의 녹색을 청록색으로 표시한다.

티베트 티베트 불교에서 청록은 생명의 순환을 상징한다. 이는 끊임없이 진화하며 발전하는 무한한 지혜와 연결된다.

CMYK	80 · 0 · 55 · 0	
RGB	0 · 165 · 140	
CMYK	0 · 70 · 75 · 0	
RGB	237 · 104 · 66	
CMYK	0 · 0 · 0 · 100	
RGB	0 · 0 · 0	

CMYK	58 · 0 · 36 · 0	
RGB	113 · 195 · 179	
CMYK	0 · 67 · 35 · 0	
RGB	238 · 115 · 128	
CMYK	1 · 2 · 14 · 0	
RGB	253 · 249 · 228	

cellos ROCK

2016

www.cellosrock.com
facebook.com/festivalcellosrock

18 — 19 NOV
CCOB • BARCELOS

HHY & THE
MACUMBAS

ALEKREIN

FUGLY

ALLEN HALLOWEEN

PISTA

ITÓ TRIPS

& JOÃO DOCE

8€ — PASSE GERAL
5€ — PASSE DIÁRIO

ORGANIZAÇÃO PRODUÇÃO APOIOS RÁDIO OFICIAL MEDIA-PARTNERS

"바비큐에서 나는 유칼립투스의 향"

-G. F 스미스 사가 시행한
'세계인이 사랑하는 색' 프로젝트에서, 2017

Studio Band: "Vs Rodin" for The Art Gallery of South Australia, 2017. Branding.

CMYK	60 · 0 · 33 · 0
RGB	99 · 207 · 197
HEX	#63CFC5

CMYK 67 · 0 · 32 · 0
RGB 70 · 186 · 186

CMYK 45 · 0 · 26 · 0
RGB 152 · 209 · 201

CMYK 72 · 18 · 58 · 2
RGB 74 · 155 · 127

CMYK 90 · 50 · 63 · 66
RGB 10 · 52 · 49

CMYK 71 · 3 · 30 · 0
RGB 46 · 179 · 186

CMYK 0 · 31 · 86 · 0
RGB 251 · 185 · 45

Renée Lamothe : "Manège," 2019. Graphic identity.

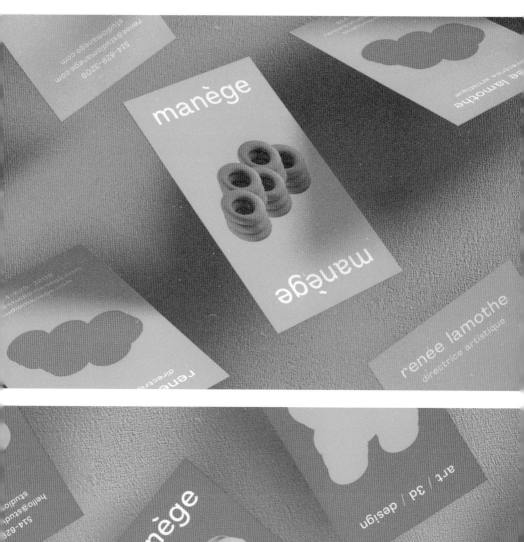

Blue

블루

파랑은 안정이다. 우리가 낙담하지 않고 우리 존재를 지킬 수 있다는 안도감을 주는 그런 색 말이다. 파랑은 늘 안전한 선택이 된다. 그래서 많은 기업이 신뢰감을 주고자 브랜드 고유색signiture colour으로 파랑을 선택한다. 파랑은 지나치게 자극적이지 않아 마음을 가라앉히고 정신을 맑게 해 내면을 들여다보도록 이끈다.

CMYK	80 · 36 · 3 · 0
RGB	10 · 143 · 212
HEX	#0A8FD4

 ColorADD®

파랑은 단연 세계에서 가장 인기 있는 색이다. 주변을 둘러보며 파란색으로 된 것을 찾아보자. 너무도 쉽지 않은가? 물론 늘 그랬던 것은 아니다. 색소를 사용해 색을 만들던 시절만 해도 파랑은 제조와 사용이 까다로운 색이었다. 이에 파랑은 다른 색보다 예술작품이나 직물에 사용되는 경우가 드물었다. 자연히 파랑은 고상한 의미를 갖게 되었고, 이렇게 독특한 색조를 다룰 여력이 있는 귀족 계급에게만 허용되었다. 이렇듯 파랑은 배타성에 이어 감탄과 찬사의 의미를 갖게 되면서 예술가들은 동정녀 마리아의 옷 색을 파란색으로 그렸다. 이로써 파랑에 순결과 천상의 이미지가 더해졌다. 시간이 지나 16세기경에는 왕가의 일원을 그릴 때 파란색 핏줄을 얼굴에 표시해 그들이 남다른 피를 지녔다는 인상을 심어주려 했다. 파란색과 왕조의 연결고리를 더욱 탄탄히 만든 것이다.

지구를 '푸른 행성'이라고 부르는 것은 거대한 해양, 바다, 호수가 지구를 덮고 있어 우주에서 바라볼 때 지구가 푸른빛을 띠기 때문이다. 물빛을 닮은 파랑은 신선함, 깨끗함, 순결함을 의미한다. 고민거리에 대한 해답을 얻고 싶을 때 바다를 바라보며 사색에 잠기곤 하는 것처럼 파랑은 소통을 유도한다. 많은 사람들이 파란색이 울적한 감정을 풀어내는 데 도움이 된다고 생각한다. 피카소 역시 사랑하는 친구를 잃은 상실과 자신을 잠식시키는 슬픔을 표현하기 위해 오직 파랑 계열 색으로만 그림을 그렸다. 일명 '청색 시대Blue Period'라 불리는 작품들이다.

위에서 말했듯 몇 세기 전만 해도 파랑은 자극적이며 일탈적인 색이었다. 당시에는 시대에 맞는 전통색을 택하는 대신 파란색을 착용하면 사회 속에 녹아들지 않겠다는 것을 뜻했다. 하지만 오늘날 파랑은 전 세계적으로 표준색이 된 까닭에 대담한 정신의 소유자에게는 약간 지루하고 따분한 느낌을 주기까지 한다. 하지만 그런 사람이라도 파랑 계열에 대한 믿음을 저버리지 말고 강철빛과 같이 검푸른 '강청색electric blue'에 관심을 돌리면 된다. 가장 신뢰받는 파랑 계열의 색조 중에서도 자극적이고 반항적인 이 색은 대중의 상상 속에서 미래를 상징하는 색으로 자리 잡았다. 우리는 눈에 보이지 않는 온갖 최신 기술이 강청색으로 물들어 있다고 느끼며, 이런 이유에서 강청색으로 꾸민 공간에서는 다소 불안감을 느끼게 된다.

한 가지는 확실하다. 가장 몽롱하고 옅은 색조의 파랑은 변함없이 사람들의 사랑을 받으며 우리들의 마음 한 켠을 차지하는 부드러운 색이라는 사실 말이다.

CMYK	61 · 3 · 2 · 0
RGB	89 · 192 · 236

CMYK	81 · 49 · 1 · 0
RGB	49 · 115 · 184

CMYK	2 · 13 · 82 · 0
RGB	254 · 216 · 60

CMYK	91 · 40 · 69 · 45
RGB	0 · 79 · 66

완벽한 배색

어느 색과도 잘 어울릴 만큼 파랑은 다재다능한 색이다. 파랑을 베이지나 흰색과 짝지으면 균형 잡히고 차분한 배색을 이룰 수 있고, 라임이나 오렌지와 함께 배치하면 역동적 분위기를 연출할 수 있다. 사실 파랑과 오렌지는 서로를 보완해준다. 대개 실내조명이 실외조명보다 더 따뜻한 느낌을 주기 때문에 오렌지와 파랑은 '내부색'과 '외부색'의 대조를 나타낸다.

CMYK	74 · 12 · 3 · 0		CMYK	6 · 4 · 91 · 0
RGB	0 · 169 · 222		RGB	249 · 227 · 12
CMYK	10 · 84 · 7 · 0		CMYK	3 · 19 · 5 · 0
RGB	217 · 70 · 140		RGB	246 · 220 · 228

CMYK	90 · 47 · 2 · 0		CMYK	20 · 17 · 0 · 0
RGB	0 · 114 · 184		RGB	210 · 210 · 235
CMYK	2 · 75 · 92 · 0		CMYK	36 · 71 · 49 · 44
RGB	232 · 92 · 34		RGB	119 · 66 · 73

BRAIN

문화별 해석

이집트 파란색 염료는 고대 이집트인들이 흔히 라피스라줄리lapis lazuli라 불리는 청금석에서 처음 얻어냈다고 알려져 있다. 악한 기운을 쫓고 자 파라오들이 입곤 했던 파랑은 내세와도 연관되는 색이었다. 이런 믿음 중 일부가 오늘날까지 이어져 이집트인들은 파랑이 믿음과 정 의를 담고 있는 보호색이라고 생각한다.

이탈리아 고대 로마에서 파랑은 포악성과 잔인성을 상징했다. 당시 전장에서 마주한 게르만 부족의 얼굴이 파란색으로 칠해져 있었기 때문이다. 오늘날에는 고대와 사뭇 다른 해석을 적용해 파랑이 천국과 순결을 의미한다고 여긴다.

동양 일부 동양 국가에서는 불멸, 힘, 결단력을 나타낼 때 파랑을 사용한 다. 힌두교에서 파랑은 생각과 감정 표출을 돕는, 목에 있는 차크라 viśhuddha-cakra(산스크리트어로 '바퀴', '순환'이라는 뜻으로 인체의 여러 곳 에 존재하는 정신적 힘의 중심점을 이르는 말. 인간의 몸에는 약 8만여 개의 차크 라가 있는 것으로 추정되는데, 이 중 주요 6개 차크라가 회음부, 성기, 배꼽, 가슴, 목, 미간에 있다–옮긴이)의 색이다.

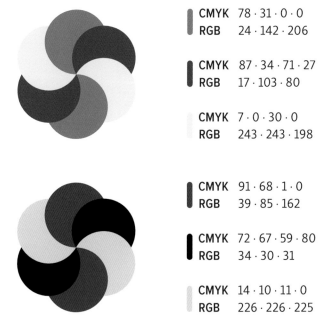

CMYK 78 · 31 · 0 · 0
RGB 24 · 142 · 206

CMYK 87 · 34 · 71 · 27
RGB 17 · 103 · 80

CMYK 7 · 0 · 30 · 0
RGB 243 · 243 · 198

CMYK 91 · 68 · 1 · 0
RGB 39 · 85 · 162

CMYK 72 · 67 · 59 · 80
RGB 34 · 30 · 31

CMYK 14 · 10 · 11 · 0
RGB 226 · 226 · 225

Xaviera Altena for Het Parool: "Cultural appendix," 17th August 2019. Cover illustration.

LOCAL INDUSTRIES IN THE UAE

NOW AVAILABLE
AT THE LIBRARY
BY THIRD LINE

وكل إندستريز الآن في دبي

THE LIBRARY
BY THIRD LINE

WAREHOUSE 78 & 80
ALSERKAL AVENUE
DUBAI UAE

@SHOPTTL

the library by
the third line

"파랑은 모습을 감춤으로써
존재를 드러내는 색이다.
파랑에는 차원이 없다.
다른 색들의 차원을
넘어서는 것이 파랑이다."

−이브 클라인Yves Klein, 1957

Turbo: "Local Industries x Third Line Gallery," 2018. Poster design.

CMYK 100 · 92 · 6 · 1
RGB 46 · 49 · 146
HEX #2E3192

CMYK 85 · 62 · 0 · 0
RGB 54 · 96 · 170

↘ CMYK 51 · 0 · 10 · 0
RGB 130 · 205 · 228

CMYK 69 · 0 · 7 · 0
RGB 38 · 187 · 228

↘ CMYK 0 · 80 · 52 · 0
RGB 234 · 81 · 94

CMYK 81 · 51 · 0 · 0
RGB 54 · 113 · 184

↘ CMYK 3 · 19 · 67 · 0
RGB 249 · 208 · 105

Mister Unknown: Personal branding, 2017.

You can say I'm anonymous, nameless or even a foreigner.

But I'd rather say, I'm Mister Unknown.

Orange

오렌지

오렌지는 건강한 이미지와 에너지를 내뿜으며 사람들의 시선을 사로잡는다. 오렌지는 자신감 넘치는 동시에 친근하고 인간적인 느낌 때문에 보는 사람들의 기분을 좋게 만든다. 생기 넘치는 기운으로 주목을 끄는 오렌지는 활력과 자극을 심어줌으로써 보는 사람 모두가 최고의 사교성을 발휘하도록 유도한다.

CMYK 0 · 57 · 84 · 0
RGB 242 · 139 · 47
HEX #F18A2F

 ColorADD®

① 낙관적이고 친근한

의심할 바 없이 오렌지는 행복의 색이다. 오렌지로 둘러싸여 있을 때면 여름날 노을을 바라보거나 겨울날 벽난로 곁에 있을 때처럼 따뜻한 온기를 느낄 수 있다. 오렌지는 만물에 긍정의 묘약을 뿌리면서 세상을 낙관주의로 가득 채운다.

오렌지색 중에서도 활력을 띈 색조들은 시선을 끄는 잠재력이 있어 종종 위험 경고 표지판에 사용된다. 예를 들어 노동자나 행인에게 위험할 수 있는 기계나 산업 장비의 표지판에 오렌지 색조를 활용한다. 오렌지는 파란 하늘이나 회색 아스팔트 배경에서 가장 돋보인다. 이런 이유에서 작업 조끼, 원뿔 모양의 도로 안전 구조물, 안전 펜스 등은 오렌지색으로 만든다. 이렇듯 오렌지가 거리나 산업 현장에서 요긴한 색으로 쓰이면서 종종 노동계급을 상징하는 색으로도 인식된다. 명품 브랜드 에르메스Hermès의 고유색이라는 사실을 제외하면, 오렌지는 우아함을 드러내기에는 다소 산업적인 느낌이다. '세이프티 오렌지safety orange', 일명 '안전 오렌지'란 색은 오렌지 계열 색 전반에 위급함 내지 긴박감이란 이미지를 심어주었다. 하지만 이 매혹적인 오렌지는 부정적인 측면에서 보면 요란하고 거슬리는 느낌을 줄 수도 있다. 즉 오렌지는 같은 무게의 호감과 비호감을 동시에 주며 가장 큰 논란을 일으키는 색이다.

완벽한 배색

오렌지를 짙은 녹색이나 어스 톤과 조합하면 낙엽이 가득한 공원이나 가을을 연상시킨다. 이 배색에 파랑을 추가하면 오렌지 색조가 한 점의 불꽃처럼 도드라진다. 이 배색을 뚜렷이 보여주는 예가 샌프란시스코의 금문교다. 금문교는 붉은빛의 오렌지색으로 채색되어 있어 주변 경관들과 잘 어울리면서도 파란색 하늘과 바다와 또렷한 대조를 이룬다.

CMYK 0 · 72 · 100 · 0	**CMYK** 71 · 10 · 0 · 0
RGB 235 · 98 · 9	**RGB** 36 · 173 · 229
CMYK 1 · 11 · 12 · 0	**CMYK** 90 · 77 · 62 · 95
RGB 248 · 234 · 225	**RGB** 2 · 3 · 4

CMYK 0 · 54 · 100 · 0	**CMYK** 78 · 0 · 38 · 0
RGB 241 · 138 · 0	**RGB** 0 · 174 · 173
CMYK 100 · 96 · 9 · 1	**CMYK** 2 · 4 · 29 · 0
RGB 44 · 49 · 122	**RGB** 251 · 240 · 202

CMYK 0 · 74 · 90 · 0	**CMYK** 9 · 19 · 20 · 0
RGB 235 · 94 · 37	**RGB** 231 · 212 · 203
CMYK 6 · 59 · 0 · 0	**CMYK** 96 · 34 · 67 · 33
RGB 230 · 136 · 183	**RGB** 0 · 93 · 80

CMYK 0 · 56 · 97 · 0	**CMYK** 0 · 80 · 99 · 0
RGB 241 · 134 · 13	**RGB** 233 · 78 · 18
CMYK 27 · 100 · 86 · 40	**CMYK** 0 · 34 · 97 · 0
RGB 120 · 33 · 32	**RGB** 250 · 179 · 0

문화별 해석

동양 　동양, 특히 중국과 일본에서 오렌지는 사랑과 행복을 상징한다. 더
불어 이 색은 불멸과 장수를 의미하는 대담한 색으로 읽히기도 한다.

인도 　오렌지와 노랑의 경계에 있는 사프란saffron은 인도에서 가장 신성시
하는 색이다. 인도 국기에도 용기, 헌신, 희생의 상징으로서 사프란오
렌지가 쓰인다. 또한 이 색은 순결과 금욕이라는 종교성을 띤다. 힌
두 철학에서 오렌지는 정서 영역과 연관된 제2의 차크라를 나타낸다.
이곳은 감정과 감각의 중심부로서 특히 성性과 창의력 측면에서 활
동성을 발휘한다.

중동 　세계 대다수 지역에서와 달리 중동에서 오렌지는 애도와 상실을 뜻
한다.

아일랜드 　북아일랜드에서 오렌지는 깊은 종교적 의미가 있다. 아일랜드 가톨릭
과 이를 지원한 영국 세력에 대항했던 북아일랜드 신교도들이 '오렌
지' 깃발을 들고 싸웠고, 이후 북아일랜드 내 신교도들은 '오렌지 오
더Orange Order'라 불렸다. 북아일랜드 신교도 정착 기념일도 오렌지
오더로 불린다. 아일랜드 국기에 그려진 오렌지색은 가톨릭을 의미하
는 녹색, 평화를 상징하는 흰색과 함께 조화와 이해를 추구하는 아일
랜드의 이상을 보여준다.

teoMenna Estudio: "Reenvolver," 2019. Visual identity.

CMYK 　1 · 84 · 89 · 0
RGB 　231 · 68 · 38

CMYK 　90 · 42 · 56 · 45
RGB 　0 · 78 · 78

CMYK 　37 · 2 · 33 · 0
RGB 　176 · 213 · 187

"'언이그노러블Unignorable'*프로젝트의 색상은
과감하게 시선을 끄는 동시에
쉽게 다가갈 수 있는 친근하고
낙관적인 느낌을 간직하고 있다."

–로리 프레스먼Laurie Pressman,
팬톤 컬러 연구소 부사장, 2018

*주목받지 못하는 캐나다 곳곳의 사회 문제를 부각하고, 그 영향 아래 놓인 수백만 명의 사람들에 대한 관심을 불러일으키고자 유나이티드 웨이United Way와 팬톤 컬러 연구소가 파트너십을 맺고 만들어낸 고유의 색상. '무시할 수 없는'이라는 단어의 뜻답게 주제에 대한 대중의 인식을 높이려는 데 목적이 있다–옮긴이

CMYK 0 · 77 · 77 · 0
RGB 255 · 85 · 51
HEX #FF5533

ORANGE

오렌지

CMYK 0 · 74 · 90 · 0
RGB 235 · 94 · 37

CMYK 0 · 27 · 81 · 0
RGB 255 · 195 · 62

CMYK 0 · 47 · 87 · 0
RGB 245 · 154 · 45

CMYK 0 · 93 · 13 · 0
RGB 231 · 38 · 123

CMYK 0 · 57 · 64 · 0
RGB 245 · 137 · 94

CMYK 53 · 74 · 0 · 0
RGB 143 · 87 · 159

Camila Rosa for Modelaria, 2019. Illustration.

Gold

골드

하늘이 오렌지색으로 물들어가는 해 질 무렵이면, 햇빛은 여전히 가로등 불빛만큼이나 강렬하지만 대기는 따스한 황금빛 기운으로 가득하다. 이렇게 하늘이 동시에 완벽한 빛을 담고 있는 시간을 우리는 '골든 아워Golden Hour'라 부른다. 사진작가, 촬영기사, 시인들이 사랑하는 이 아름다운 빛의 시간은 모든 인간에게 경외심과 평온함을 안겨준다.

CMYK 32 · 39 · 70 · 21
RGB 154 · 133 · 85
HEX #9A8555

 ColorADD®

① 승리와 헌신

욕망과 사치의 색이 있다면 단연 금색일 것이다. 공기와 닿았을 때 산화되면서 광택과 강도에 변화가 생기는 다른 금속과 달리, 금은 제 모습을 유지하는 덕분에 유사 이래로 변함없는 가치를 인정받아왔고, 금을 향한 인간의 욕망도 여전히 진행 중이다. 금색은 본연의 광휘와 풍부함 덕분에 모든 노랑 계열 중에 가장 사랑받고, 모든 오렌지 계열 중에 가장 큰 인상을 심어주며, 모든 갈색 계열 중에 가장 높은 찬사를 받는다.

금색은 성공의 색으로서 위대한 성취를 기념할 때도 등장한다. 경연의 승자에게 수여하는 금메달, 결혼 50주년을 기념하는 '골든 주빌리Golden Jubilee', 모든 재화 중에서도 명예와 권위의 상징인 골드바golden bar 등이 모두 이러한 의미를 담고 있다. 이처럼 금색에 부여된 부와 권력, 고결함의 이미지 때문에 금색은 종교나 정부 기관 시설 및 행사 등에 종종 활용된다.

단연코 금색은 흠 없고 우아하지만, 인간은 완벽하게 불완전하다. 따라서 반짝이는 금색은 모든 죄의 근원이 되는 탐욕, 시기, 증오, 분노 등 내면의 죄악을 드러낸다. 따라서 금색을 과용하면 오히려 저속하고 천박한 느낌을 줄 가능성이 크다. 곳곳에 조금씩만 사용하더라도 금색 본연의 가치를 드러내 특별한 존재가 되고픈 우리의 욕구를 충족할 수 있다.

Caserne: "Club Kombucha," 2019. Packaging design.

완벽한 배색

금색과의 배색을 고려할 때 금색과 검정을 함께 쓰는 것이 가장 세련되고 맵시 있는 조합이다.
상류층을 대상으로 하는 브랜드와 기업들은 빛나는 금색과 세련된 검정 사이의 대비를 자주
활용한다. 한편, 피치와 민트가 함께하는 배색에서는 금색이 유쾌한 개성을 발산할 수 있다.
어느 경우든지 안전한 배색을 위해서는 노랑과 오렌지에 권고되는 색 조합을 따르면 된다. 이
를테면 자연의 영감을 받은 파랑이나 녹색 계열의 색을 금색과 조합하는 것이다.

CMYK	16 · 43 · 85 · 5	
RGB	210 · 149 · 56	
CMYK	93 · 40 · 100 · 45	
RGB	0 · 79 · 38	

CMYK	89 · 7 · 68 · 0	
RGB	0 · 154 · 113	
CMYK	44 · 0 · 22 · 0	
RGB	153 · 210 · 209	

CMYK	6 · 42 · 81 · 0	
RGB	235 · 161 · 64	
CMYK	0 · 82 · 85 · 0	
RGB	233 · 74 · 44	

CMYK	26 · 100 · 76 · 24	
RGB	156 · 25 · 45	
CMYK	1 · 66 · 27 · 0	
RGB	237 · 119 · 141	

CMYK	35 · 37 · 68 · 22	
RGB	154 · 133 · 85	
CMYK	97 · 70 · 3 · 0	
RGB	5 · 81 · 157	

CMYK	95 · 77 · 33 · 24	
RGB	38 · 60 · 100	
CMYK	66 · 0 · 13 · 10	
RGB	65 · 190 · 219	

CMYK	37 · 45 · 72 · 32	
RGB	137 · 110 · 68	
CMYK	70 · 64 · 58 · 75	
RGB	41 · 38 · 38	

CMYK	7 · 36 · 30 · 0	
RGB	233 · 180 · 169	
CMYK	22 · 20 · 20 · 1	
RGB	207 · 200 · 199	

문화별 해석

아프리카 일부 아프리카 문화에서 금색의 풍부함을 해석하는 방식은 지구상의 거의 모든 곳과 다르다. 그들은 금색을 돈 자체가 아니라 비옥한 땅이 공동체에 선사하는 풍부함과 연관 지어 생각한다. 이런 이유로 아프리카에서 만드는 다양한 패턴과 직물에는 금색이 광범위하게 활용된다.

인도 인도에서는 결혼식(특히 신부 드레스)에서 금색을 종종 볼 수 있다. 또한 아기가 태어난 집에는 새 식구가 생긴 가정에 부가 찾아들기를 기원하는 뜻으로 갓난아기에게 금색으로 된 것을 선물한다.

CMYK 12 · 38 · 99 · 2
RGB 222 · 161 · 1

CMYK 8 · 100 · 95 · 2
RGB 213 · 16 · 29

CMYK 100 · 81 · 0 · 0
RGB 24 · 64 · 147

CMYK 26 · 46 · 78 · 18
RGB 174 · 127 · 64

CMYK 4 · 18 · 65 · 0
RGB 248 · 210 · 109

CMYK 52 · 21 · 71 · 4
RGB 138 · 163 · 99

LISA FEI
FOUNDER,
BEANFOLK COFFEE
lisa@beanfolkcoffee.com
Tel: +86 1681681688

beanfolkcoffee.com

BEANFOLK

PNG ROBUSTA
LIGHT ROAST

WHOLE BEAN
GROWN IN THE HIGHLANDS OF
PAPUA NEW GUINEA AT 5000 FT
340G/12OZ

PNG ROBUSTA
MEDIUM ROAST

WHOLE BEAN
GROWN IN THE HIGHLANDS OF
PAPUA NEW GUINEA AT 5000 FT
340G/12OZ

PNG ROBUSTA
DARK ROAST

WHOLE BEAN
GROWN IN THE HIGHLANDS OF
PAPUA NEW GUINEA AT 5000 FT
340G/12OZ

THE GOLDEN HOUR

THE GOLDEN HOUR
AT THE HIGH-LINE HOTEL
180 10TH AVENUE NY 10011
PHONE 212 933 9735
THEGOLDENHOURNYC.COM

"색이 구사하지 못하는 언어는 없다."

-조지프 애디슨Joseph Addison,
《故 조지프 애디슨 경의 작품집
The Works of the Late Right Honorable Joseph Addison, Esq.》, 1761

Triboro: "The Golden Hour," 2018. Visual identity for a restaurant.

CMYK 10 · 31 · 73 · 1
RGB 225 · 184 · 92
HEX #E1B85C

CMYK 16 · 34 · 76 · 4
RGB 214 · 167 · 79

↘ CMYK 82 · 42 · 86 · 43
RGB 43 · 83 · 49

CMYK 16 · 33 · 75 · 4
RGB 215 · 169 · 81

↘ CMYK 0 · 48 · 54 · 0
RGB 255 · 158 · 115

CMYK 24 · 33 · 69 · 11
RGB 189 · 157 · 90

↘ CMYK 50 · 50 · 50 · 100
RGB 0 · 0 · 0

Fons Hickmann M23: "This is not Europe," 2016. Wiesbaden Biennale branding material.
Further credits: Fons Hickmann, Raül Kokott and Bjoern Wolf(design).

Violet

바이올렛

바이올렛은 색 배합에 빨강이 조금 더 많이 첨가된다는 점을 제외하고는 퍼플에 가장 가까운 색이다. 이에 바이올렛은 퍼플보다 훨씬 더 드라마틱하며 밝은 느낌을 준다. 태양의 색 노랑과 보색을 이루는 바이올렛은 인상파 화가들이 그림자를 표현할 때 애용하는 색이었다. 바이올렛을 선택한 것은 회색을 배치했을 때보다 작품에 더 다채로운 효과가 나타났기 때문이다. 바이올렛은 풍경화에서 가장 어둡게 나타나는 부분에 한층 흥미진진함을 더해주었다.

CMYK 40 · 48 · 0 · 0
RGB 187 · 41 · 187
HEX #BB29BB

 ColorADD®

세련된 느낌의 노스탤지어

바이올렛은 사람들에게 그리 인기가 있거나 추앙 받아온 색은 아니다. 그럼에도 이 활기 넘치는 색조는 패션계에서 입지를 굳히는 데 성공했다. 바이올렛은 강인한 여성 인물들의 선택을 받아왔다. 한 예로 클레오파트라는 바이올렛을 이집트 왕국을 상징하는 공식 컬러로 지정했다. 많은 시간이 흘러 빅토리아 여왕 역시 딸의 결혼식에 밝은 보라빛 드레스를 입고 나타났다. 이로써 바이올렛에 대한 빅토리아 시대의 열광이 시작되었다. 사람들은 너나 할 것 없이 바이올렛 색깔의 옷을 입고 바이올렛 색깔로 집 안을 꾸미고 싶어 했다. 하지만 한때 가장 세련되고, 고급스러우며, 고상해 보이기도 했던 색이 지금은 병약한 귀부인에게나 어울릴 법한 색으로 노쇠, 노화의 이미지를 얻게 되었다.

흥미롭게도, 디즈니 만화를 보면 바이올렛에 대한 가장 부정적인 의미가 여전히 곳곳에서 발견된다. 디즈니 고전 만화에서 거의 모든 악역은 보라색으로 묘사된다. 이처럼 바이올렛은 한때 사랑받았으나 고통 속에 잔인한 인물로 퇴색해버린 인물의 색이 되었다.

그러다 최근 들어 바이올렛에 대한 인식이 다시 바뀌고 있는데, 그중에서도 파스텔 톤의 바이올렛 계열 색들에 눈을 돌리기 시작하는 분위기다. 이 색을 보노라면 과거 로맨틱했던 시절에 대한 향수를 느끼게 된다. 모브mauve 같이 더 옅은 색조의 바이올렛은 평온과 성숙의 상징이 되었고, 이와 더불어 지혜와 자신감 등을 의미하게 되었다.

완벽한 배색

바이올렛은 다른 색과의 조합이 까다로운 편이다. 하지만 인상파 화가들의 기법대로 이 색을 어두운 파랑과 녹색에 조합하면 깊이와 밝기를 더할 수 있다. 파스텔 톤의 바이올렛 색조는 다른 색들과 덜 부딪히므로 배색이 용이하다. 장난기 있고 사랑스러운 분위기를 연출하려면 보라와 노랑을 배색하면 된다. 바이올렛을 피치, 베이지, 녹색, 핑크와 배색하면 보수적인 분위기를 낼 수 있다. 모험심을 발휘해 바이올렛과 밝은 빨강을 조합한다면 팔레트에 흥미진진함과 카리스마를 가미할 수 있다.

Ag Design Agency. "Levantes Family Farm." 2019. Packaging. Further credits: Alexandros Gavriilakis(creative direction), Virginia Andronikou(illustration), Olympia Aivazi(copy), Giorgos Vitsaropoulos(photography).

CMYK 28·89·0·0	**CMYK** 77·0·48·0
RGB 188·55·140	**RGB** 0·173·155
CMYK 4·52·100·0	**CMYK** 13·0·18·0
RGB 235·141·0	**RGB** 229·240·222

LEVANTES FLAVOUR

Extra Virgin Olive Oil
obtained exclusively from the
famous Manaki Olives

CMYK 34 · 56 · 0 · 0 **RGB** 181 · 130 · 184	**CMYK** 2 · 95 · 86 · 0 **RGB** 226 · 36 · 40
CMYK 87 · 27 · 19 · 4 **RGB** 0 · 136 · 177	**CMYK** 73 · 63 · 59 · 75 **RGB** 38 · 38 · 38

CMYK 55 · 100 · 0 · 0 **RGB** 139 · 30 · 130	**CMYK** 9 · 73 · 7 · 0 **RGB** 221 · 99 · 154
CMYK 0 · 68 · 37 · 0 **RGB** 238 · 113 · 126	**CMYK** 0 · 40 · 18 · 0 **RGB** 246 · 178 · 184

CMYK 49 · 84 · 0 · 0 **RGB** 151 · 67 · 147	**CMYK** 25 · 4 · 35 · 0 **RGB** 204 · 221 · 183
CMYK 51 · 0 · 58 · 0 **RGB** 140 · 197 · 137	**CMYK** 59 · 60 · 36 · 24 **RGB** 107 · 91 · 111

문화별 해석

서양 '바이올렛'은 서구권 여자아이들에게 흔하게 호명되는 이름이기도 하다. 이에 바이올렛은 여성성과 강한 연관성을 지닌다. 또한 이 색은 세련된 사람들만이 제대로 활용할 수 있는 시크한 색으로도 해석된다. 종교적 측면에서 바이올렛은 사순절을 나타내는 색이므로 진중한 애도의 분위기와 어울리는 색으로 인식되기도 한다.

일본 동양의 여러 종교에서 바이올렛은 고도의 정신력과 연관된다. 일본인들은 이 힘을 부귀로 받아들인다.

중국 황색은 중국 황실에서 가장 고귀하게 여기는 색이다. 오직 통치자만이 색을 점유할 수 있었기 때문이다. 반면, 노랑과 보색 관계인 바이올렛은 빈곤을 연상시키므로 사람들이 기피하는 색에 속한다.

	CMYK	27 · 26 · 9 · 0
	RGB	196 · 189 · 210
	CMYK	8 · 12 · 28 · 0
	RGB	239 · 224 · 194
	CMYK	39 · 14 · 38 · 1
	RGB	169 · 192 · 169

	CMYK	54 · 93 · 2 · 0
	RGB	142 · 47 · 135
	CMYK	80 · 0 · 35 · 0
	RGB	0 · 172 · 177
	CMYK	8 · 28 · 100 · 1
	RGB	235 · 183 · 0

"신선한 공기는 바이올렛이다.
지금으로부터 3년 뒤에는
모두가 바이올렛을 쓸 것이다."

–에두아르 마네Édouard Manet, 1881

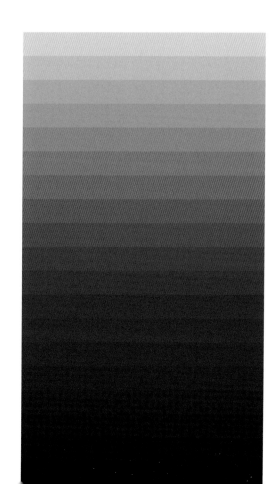

CMYK	38 · 88 · 0 · 0
RGB	162 · 57 · 152
HEX	#A23998

 CMYK 46 · 58 · 14 · 1
RGB 156 · 119 · 163

↘ CMYK 42 · 3 · 18 · 0
RGB 160 · 209 · 214

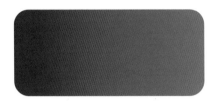

 CMYK 55 · 100 · 0 · 0
RGB 139 · 30 · 130

↘ CMYK 92 · 24 · 54 · 10
RGB 0 · 127 · 121

 CMYK 45 · 65 · 0 · 0
RGB 159 · 108 · 172

↘ CMYK 39 · 89 · 58 · 64
RGB 85 · 27 · 37

 CMYK 52 · 79 · 12 · 1
RGB 146 · 78 · 140

↘ CMYK 31 · 0 · 6 · 0
RGB 186 · 226 · 241

 CMYK 40 · 75 · 0 · 0
RGB 169 · 89 · 159

↘ CMYK 0 · 23 · 62 · 0
RGB 253 · 204 · 116

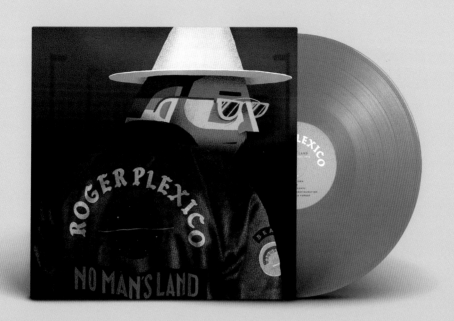

색을 대하는 다양한 시선

카미유 왈랄라Camille Walala

예술가 | camillewalala.com

"예술가는 더 나은 세상을 만들기 위해
노력해야 할 책임이 있습니다.
색은 이 일을 돕는 강력한 도구입니다."

현재 어떤 일을 하고 있으며, 그 일에서 색이 얼마나 중요한 역할을 하는지 간략히 설명해주세요.

색은 저의 모든 것이자 제가 하는 모든 일이라고 할 수 있습니다. 제 스튜디오에서는 여러 분 야를 함께 다루죠. 이를테면 공공장소와 예술 설치물에 패턴과 색을 적용하는 작업을 하고 있습니다. 강렬하고 과감한 배색이 사람과 공간에 미치는 효과를 한 번도 과소평가하지 않 았습니다. 기쁨을 널리 퍼뜨리는 게 저의 사명이거든요!

우리가 직면한 기후 위기와 사회 문제에 맞서는 데 색깔이 유용할까요? 어떤 방식으로 도움이 될까요?

네, 물론입니다. 예술가는 더 나은 세상을 만들기 위해 노력해야 할 책임이 있다고 생각하는 데요. 색은 이 일을 돕는 강력한 도구입니다.

저는 방치된 공간이나 건물을 대상으로 여러 번 작업해본 경험이 있습니다. 색과 패턴을 적절히 활용한다면 이런 공간을 대하는 사람들의 인식을 바꿔놓을 수 있습니다. 변화의 바 람이 불게 하는 거죠. 우리가 사는 도시들은 회색빛일 때가 많은데, 저는 여기에 통통 튀는 색감을 가미할 때가 참 행복합니다.

저는 최대한 많은 도움이 되길 바라는 마음으로 늘 노력합니다. 지역사회나 자선단체를 돕는 프로젝트 일을 참 좋아해요. 예술을 통해 사람들의 관심을 모으면서 그들의 마음을 움 직이게 하는 일이거든요. 좋은 일을 할 때는 이 부분이 정말 중요합니다.

프로젝트를 하나 끝냈을 때, 만약 색들이 말을 할 수 있다면 무슨 말을 할 것 같나요?

"주목해! 여기를 새롭게 바라봐! 영감을 느껴봐!"라고 할 것 같군요.

색에 관한 기존 인식과 의미를 브랜드가 바꿔놓을 수 있을까요?

색에 관한 우리의 이해는 수많은 방식으로 변할 수 있습니다. 자신의 취향을 형성하는 데에는 개인적 경험이 매우 중요하죠. 저는 스타일이 전혀 다른 부모님의 영향을 많이 받았습니다. 지금도 저는 섬세한 태도로 사물을 바라보려고 날마다 노력합니다. 시내에서 볼 수 있는 예술작품이든 평범한 사물이든 관계없이 말입니다.

기피하는 색이 있나요?

그 무엇도 기피해서는 안 됩니다! 한때 갈색 계열의 특정 색조들을 다루기 몹시 어려워했는데요. 시간을 들여 다각도로 시험해보고 나니 그 색들에서도 많은 아름다움을 발견할 수 있었습니다. 특히, 조금 더 밝은 색상과 배색하면 정말 아름다운 결과물이 나왔습니다.

컬러 트렌드가 작업에서 어떤 역할을 하나요?

저는 그다지 트렌드를 따르지 않습니다. 트렌드를 접하고 나서 크나큰 흥미를 느낀 적도 없죠. 저는 늘상 제 스튜디오에서 색을 조합해보며 놀 듯이 작업하거나, 거리를 걸어가다가 눈에 띄는 것을 기억해두곤 합니다. 예술가라면 모름지기 스스로 무언가를 발견하고 나름의 트렌드를 만들어갈 수 있어야 합니다. 저는 특정한 색 조합과 톤을 중시하는 편입니다. 이런 색들 중 어느 하나가 트렌드가 된다고 해도 제 생각이 달라질 것 같지 않습니다. 반대로 유행이 지나가버린다 하더라도 여전히 그 색들에 관심을 가질 것입니다.

Pine

파인

파인은 녹색 음영이 짙은 차분한 색이지만, 여기에 부정적인 의미는 없다. 파인 계열 색은 산이 보여주는 고요함을 나타내는 동시에 산이 지닌 강인함과 치유의 힘도 드러낸다. 파인은 '소나무pine'라는 이름처럼 끈기와 인내를 뜻한다. 소나무는 바위가 많은 땅에서도 뿌리를 내리고, 1년 내내 잎이 마르지 않으며, 모진 풍상 속에서도 견뎌낸다. 이처럼 파인은 우리에게 많은 가르침을 주는 색이다.

CMYK 71 · 43 · 93 · 40
RGB 78 · 91 · 49
HEX #4E5B31

 ColorADD®

고요하면서 세련된

짙은 안개처럼 진한 이 암록을 사람에 비유한다면, 너그러움과 인내, 지혜로움과 현명함으로 무장한 진짜 어른의 모습이 아닐까. 파인은 차갑고 불가사의한 느낌을 뿜어내지만 대체로 사람들에게 호감을 얻고 있는 색이다.

한편, 여기에 노랑이 좀 더 가미된 아보카도나 올리브는 사람들이 좋아하거나 싫어하거나 하는 극단적인 반응을 이끌어내곤 한다. 이렇게 자기주장이 강한 색들은 도시적이며 멋스러운 라이프스타일을 표현하기도 하지만, 이와 정반대로 하찮고 너절한 일상을 드러내보일 수도 있다. 비슷한 색조가 이토록 다른 느낌을 자아내는 까닭은 무엇일까? 관건은 복잡성과 밀도에 있다. 이 색조들은 빛에 따라 상당한 변화를 일으켜 어느 때는 토사물이나 배설물처럼 보이다가도, 또 어느 때는 화창한 일요일에 브런치로 만든 완벽한 아보카도 토스트를 떠올리게 한다. 이 모든 점에도 불구하고 한 가지는 확실하다. 아보카도나 올리브를 좋아하려면 상당한 수준의 자존감이 요구된다는 점이다.

CMYK	89 · 44 · 66 · 53	CMYK	84 · 60 · 0 · 0
RGB	14 · 70 · 61	RGB	56 · 100 · 173
CMYK	2 · 38 · 13 · 0	CMYK	6 · 16 · 10 · 0
RGB	242 · 182 · 194	RGB	241 · 221 · 221
CMYK	95 · 36 · 59 · 39	CMYK	0 · 85 · 100 · 0
RGB	0 · 87 · 83	RGB	231 · 64 · 17
CMYK	73 · 0 · 31 · 0	CMYK	100 · 99 · 35 · 36
RGB	16 · 180 · 185	RGB	37 · 33 · 77
CMYK	72 · 51 · 77 · 59	CMYK	0 · 36 · 23 · 0
RGB	52 · 63 · 43	RGB	247 · 186 · 181
CMYK	0 · 77 · 89 · 0	CMYK	7 · 11 · 76 · 0
RGB	243 · 86 · 38	RGB	244 · 217 · 83

완벽한 배색

아보카도와 올리브는 1970년대에 인기를 누리던 색이었다. 자동차에서 주방기기에 이르기까지 온갖 곳에 이들 색이 쓰였다. 근래 들어서는 이 암록 계열의 색조를 전처럼 가정용품에 많이 사용하지 않지만, 그렇다고 이 색들이 완전히 잊힌 것은 아니다. 예를 들어 스모키오렌지smoky orange나 금색 같은 어스 톤과 짝지어 활용하면 스타일 넘치고 따뜻한 분위기를 연출할 수 있다. 아보카도를 빨강이나 자주 계열의 색조와 배색해도 멋진 조합을 이룰 수 있다. 또한 올리브는 회색을 대체하는 훌륭한 색으로서 회색이 선사하는 깊이와 휴식을 그대로 전하면서도 음울한 느낌은 주지 않는다. 더불어 다른 중성색보다 세련된 느낌을 자아낸다. 이와 대조적으로 파인은 아보카도나 올리브보다 훨씬 쉽게 다룰 수 있으며, 팔레트의 열기를 식히거나 팔레트의 달콤한 느낌에 균형감을 심어주기에 훌륭한 색이다.

CMYK 76 · 39 · 100 · 36	**CMYK** 40 · 100 · 45 · 64
RGB 61 · 94 · 38	**RGB** 84 · 12 · 41
CMYK 14 · 85 · 100 · 4	**CMYK** 65 · 25 · 100 · 8
RGB 204 · 64 · 23	**RGB** 104 · 143 · 45

문화별 해석

지중해 지역 올리브 컬러는 올리브 나뭇가지를 연상시켜며 평화를 떠올리게 한다. 특히 지중해 인근 국가에서 올리브는 평화의 상징으로 여겨진다.

불교 불교에서 올리브는 명상 수행 그리고 이를 통해 얻는 지혜와 연관된다.

미국 제2차 세계대전 당시 미 육군의 군복과 군용 장비에 쓰인 색이 '올리브드랩olive drab'(갈색빛을 띤 올리브 색조)이었다. 군이 이 색을 택한 것은 주변 환경에 잘 녹아들어 위장에 용이했기 때문이다. 이에 올리브드랩은 군대와 애국을 상징하는 색이 되었고, 특히 나이가 지긋한 세대 사이에 이러한 인식이 더욱 널리 자리 잡았다.

CMYK 91 · 36 · 86 · 33
RGB 0 · 93 · 58

CMYK 1 · 25 · 9 · 0
RGB 247 · 208 · 215

CMYK 21 · 35 · 88 · 9
RGB 196 · 156 · 49

CMYK 69 · 58 · 76 · 72
RGB 44 · 45 · 30

CMYK 24 · 51 · 91 · 15
RGB 179 · 122 · 41

CMYK 13 · 14 · 71 · 1
RGB 231 · 207 · 98

Blok Design: "The Broadview Hotel," 2017. Visual identity.

"반감을 일으키는 색이란 없다."

– 데이비드 호크니David Hockney, 2015

CMYK	97 · 58 · 77 · 81
RGB	0 · 37 · 25
HEX	#002519

CMYK 81 · 53 · 50 · 49
RGB 42 · 69 · 75

CMYK 95 · 76 · 55 · 73
RGB 14 · 28 · 38

CMYK 84 · 48 · 67 · 59
RGB 28 · 62 · 53

CMYK 41 · 0 · 29 · 0
RGB 164 · 212 · 196

CMYK 39 · 24 · 74 · 8
RGB 164 · 163 · 88

CMYK 58 · 48 · 47 · 37
RGB 94 · 94 · 94

Firebelly: "Onward," 2019. Brand identity.

build
an equitable
world?

Courage is the
path to liberation

design innovative
approaches
to dismantle
inequity?

Courage is the
path to liberatio

Navy Blue

네이비블루

흔히들 신뢰감을 주는 색으로 파랑을 꼽을 때, 이 파랑은 파랑 계열 중에서도 가장 어두운 색조를 말한다. 일명 네이비블루. 영국왕립해군 제복 컬러에서 유래된 이름이다. 깊이를 머금은 검푸른 파랑의 더블버튼, 진주같이 하얀 차이나칼라의 이 제복은 깊고 푸른 바다 위에서 위용을 드러냈다. 그 뒤로 이는 전 세계 해군의 표준 제복이 되어 네이비블루만의 격식을 견고히 해주었다. 또 바다와는 별개로, 검은빛의 네이비블루는 밤마다 우리 머리 위로 펼쳐지는 광활한 밤하늘에서도 찾아볼 수 있다.

CMYK 100 · 84 · 35 · 22
RGB 0 · 49 · 112
HEX #003170

 ColorADD®

냉철하며 공식적인

네이비블루는 신뢰성, 진실성과 연관되는 이미지 때문에 이런 가치를 추구하는 (혹은 적어도 이로써 관심을 끌려는) 기업들이 브랜드 정체성을 구성할 때 종종 애용하는 색이다. 네이비블루의 브랜딩 사용 사례가 너무 흔하다 보니 이제는 밋밋하고 구식이라고 여겨질 정도다. 하지만 잊지 말아야 할 것이 있다. 오늘날 소비자들은 기업에 몹시 회의적인 태도를 보이므로 브랜드는 로고색이 아니라 기업의 행동으로 평가받는다는 사실 말이다. 한편, 애국심과 품격의 가치를 담아 다수의 국기에 네이비블루가 사용된다.

네이비블루는 시대를 초월한 색이기도 하다. 네이비블루가 소위 '블루진blue jeans', 즉 청바지를 통해 전 세계에 널리 퍼져 있기 때문이다. 청바지의 재질과 색상이 민주주의, 평등, 편안함의 상징이 된 덕분에 네이비블루는 모든 색 중에서 가장 비논쟁적인 색으로 인식되었다.

네이비블루는 검정과 가까워 슬픔, 비애, 우울의 느낌도 지니고 있다. 실제로 영어의 '울적한 기분feeling blue' 또는 '우울한 월요일Blue Monday'(1년 중 가장 우울한 날로 1월 중순의 어느 월요일을 가리키는 말)이라는 표현에서도 알 수 있듯 어두운 파랑이 자아내는 우울한 느낌을 가늠할 수 있다.

네이비블루가 슬픈 느낌만 자아내는 것은 아니다. 차갑고 고전적인 네이브블루는 검정이 지닌 우아함과 세련됨을 유지하면서도 죽음, 애도와의 연관성은 비교적 느슨하다. 이 색은 검정의 극적인 상징주의와는 별도로 권위와 권력이라는 의미와 긴밀히 연관된다. 하지만 네이비블루가 위압적이지 않으면서도 신비감을 전해줄 때도 있다. 맑은 밤하늘은 저 어딘가에 존재하는 우주와 경이로운 세계로 이어지는 창이다. 우리는 이를 바라보면서 지구를 새롭게 인식하며, 보잘것없는 우리 존재를 깨닫게 된다.

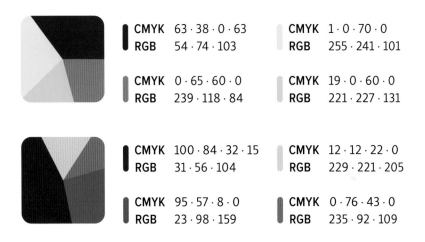

CMYK 63·38·0·63	**CMYK** 1·0·70·0
RGB 54·74·103	**RGB** 255·241·101
CMYK 0·65·60·0	**CMYK** 19·0·60·0
RGB 239·118·84	**RGB** 221·227·131
CMYK 100·84·32·15	**CMYK** 12·12·22·0
RGB 31·56·104	**RGB** 229·221·205
CMYK 95·57·8·0	**CMYK** 0·76·43·0
RGB 23·98·159	**RGB** 235·92·109

완벽한 배색

네이비블루는 시류를 타지 않는 색으로 녹색에서 노랑, 핑크에서 빨강에 이르기까지 거의 모든 색조와 잘 어울린다. 이 짙푸른 파랑의 다재다능함은 갖가지 색 조합을 실험하고 창조하는 데 적격이다. 핑크, 라임, 노랑 등의 밝은 색조 옆에서는 중성색의 역할을 하지만 버건디, 파인, 흰색, 베이지와 조합해놓으면 겨울날의 추억을 불러일으킨다.

The branding people: "Addressable." 2019. Graphic identity.

CMYK	84 · 69 · 0 · 0
RGB	65 · 85 · 185

CMYK	0 · 34 · 90 · 0
RGB	254 · 180 · 26

CMYK	5 · 72 · 69 · 0
RGB	228 · 101 · 77

CMYK	75 · 25 · 10 · 1
RGB	47 · 152 · 199

CMYK	87 · 94 · 0 · 72
RGB	34 · 10 · 57

CMYK	0 · 5 · 14 · 6
RGB	244 · 234 · 217

CMYK	0 · 10 · 62 · 72
RGB	105 · 95 · 50

CMYK	0 · 76 · 61 · 71
RGB	101 · 39 · 32

문화별 해석

동양 진중하고 어두운 분위기 때문에 네이비블루는 한국, 인도, 이란, 인도네시아 등 동양 여러 나라에서 애도 의식에 활용된다.

영국 네이비블루는 영국의 정통 보수를 상징하며 보수당의 상징색으로 쓰인다. 그만큼 이 색은 영국 사회에서 전통적인 가치를 떠올리게 한다.

CMYK 98 · 82 · 0 · 0
RGB 32 · 62 · 154

CMYK 0 · 50 · 100 · 0
RGB 255 · 154 · 0

CMYK 5 · 0 · 100 · 0
RGB 255 · 235 · 0

CMYK 88 · 80 · 34 · 27
RGB 54 · 56 · 94

CMYK 74 · 0 · 30 · 0
RGB 0 · 179 · 187

CMYK 8 · 23 · 12 · 0
RGB 230 · 207 · 210

CMYK 100 · 36 · 0 · 67
RGB 0 · 53 · 84

CMYK 63 · 26 · 0 · 45
RGB 66 · 108 · 142

CMYK 37 · 13 · 0 · 15
RGB 153 · 181 · 210

"그 어떤 색보다 뛰어나고
아름다우며 완벽하다.
이보다 뛰어난 색이 있다고
증명해보일 사람은 아무도 없다."

– 첸니노 첸니니|Cennino Cennini

Untitled Macao: "Macao Library Week," 2018. Graphic identity.

CMYK 100 · 84 · 35 · 22
RGB 0 · 49 · 112
HEX #003170

CMYK 89 · 75 · 0 · 0
RGB 57 · 75 · 155

CMYK 72 · 0 · 100 · 0
RGB 73 · 173 · 51

CMYK 100 · 74 · 42 · 39
RGB 11 · 52 · 79

CMYK 15 · 33 · 0 · 0
RGB 218 · 189 · 227

CMYK 100 · 95 · 34 · 19
RGB 39 · 43 · 92

CMYK 8 · 100 · 97 · 2
RGB 213 · 12 · 23

TwoPoints.Net: "Black Light," 2018.
Graphic communication for the cccb's exhibition.

LA LUZ NEGRA

**Tradiciones secretas
en el arte desde
los años cincuenta**

**Exposición en el CCCB
del 16 mayo
al 21 octubre 2018**

Organiza:

CCCB Centre de Cultura
Contemporània
de Barcelona

Montalegre 5
08001 Barcelona
T 93 306 4100

www.cccb.org
#llumnegracccb

Con el apoyo de:

ⒷSabadell
Fundació

EL PAÍS

LA LLUM NEGRA
Exposició CCCB — Fins el 21.10.2018

Brown

브라운

오커브라운ochre brown 계열의 안료는 인류가 사용한 첫 번째 색소였다. 선사 시대의 동굴 내벽에는 온갖 그림이 가득했다. 점토나 작은 암석류를 사용해 그린 이 벽화들은 따뜻한 브라운 색상의 선과 자취를 만들어냈다. 사실 갈색은 우리에게 먹거리를 선사하는 대지의 상징으로서 우리의 뿌리와도 같은 색이다. 그럼에도 우리는 이 색에 걸맞은 인정을 해준 적이 없는 듯하다.

CMYK　40 · 80 · 85 · 63
RGB　79 · 44 · 29
HEX　#4F2C1D

 ColorADD®

건강하고 친환경적인

같은 갈색이라도 따뜻함과 차가움, 어두움과 밝음의 정도에 따라 저마다 다른 분위기를 연출한다. 한편으로는 세련되고 고급스러운 느낌—다크초콜릿이나 커피를 떠올려보라—을 주는 반면, 다른 한편으로는 지저분한 오물이나 진흙투성이를 떠올리게 한다. 땅과 자연을 연상시키는 색조와 배설물은 연상시키는 색조 사이의 경계가 매우 불분명한 탓에 갈색은 그다지 큰 인기를 얻지 못했다.

과거 갈색은 가난한 이들의 전유물이었다. 가장 값싼 천은 대개 원료에 가까운 색을 띠고 있었다. 수 세기가 흐른 지금도 갈색이 자연에 가장 가까운 색이라는 인식은 그대로 남아 있다. 반면에 갈색에 덧씌워진 계급적 차이는 이제 모두 사라지고, 대신 '지속가능한 삶의 방식'과 '친환경'이란 상징이 그 자리를 메웠다.

한편, 여우의 갈색 털빛을 닮은 세피아sepia(오징어를 뜻하는 고대 그리스어에서 유래된 명칭이다. 과거에는 주로 오징어의 먹물에서 어두운 갈색을 추출했다—옮긴이)는 우리에게 전혀 다른 의미로 다가온다. 사진계에 확고하게 자리 잡은 세피아 톤 이미지(오래된 사진, 최근 인스타그램에 게시되는 세피아 필터의 이미지)는 사람들에게 향수를 불러일으킨다. 세피아 톤은 모든 시각물에 우아하고 어슴푸레한 느낌을 가미해 빈티지한 로맨스를 자아낸다.

완벽한 배색

남다른 포용력을 지닌 갈색은 모든 색 조합에서 밀도와 안정성을 더하며 다른 색들을 탄탄히 잡아주는 역할을 한다. 대개 갈색 계열의 색조는 밝게 빛나기 어려우므로 배색할 때 이를 염두에 두어야 한다.

지속가능성의 이미지와 가장 부합하는 갈색은 녹색 계열과 조합할 때 그 이미지가 더욱 강화된다. 한편, 세피아는 빈티지한 느낌이 있어 포화도가 낮은 오렌지나 네이비블루를 조합한 복고풍의 팔레트에 적합하다.

	CMYK	27 · 71 · 90 · 23		CMYK	10 · 22 · 38 · 1
	RGB	159 · 81 · 37		RGB	233 · 203 · 166
	CMYK	79 · 74 · 61 · 91		CMYK	26 · 100 · 69 · 26
	RGB	15 · 11 · 12		RGB	151 · 23 · 50

	CMYK	30 · 76 · 100 · 32		CMYK	3 · 16 · 18 · 0
	RGB	141 · 66 · 20		RGB	248 · 223 · 210
	CMYK	13 · 52 · 1 · 0		CMYK	64 · 12 · 0 · 0
	RGB	219 · 149 · 192		RGB	82 · 178 · 229

	CMYK	48 · 82 · 74 · 77		CMYK	0 · 92 · 96 · 0
	RGB	59 · 25 · 19		RGB	229 · 45 · 26
	CMYK	11 · 14 · 49 · 1		CMYK	31 · 7 · 69 · 0
	RGB	233 · 213 · 150		RGB	195 · 204 · 107

	CMYK	32 · 57 · 79 · 34		CMYK	40 · 6 · 31 · 0
	RGB	139 · 94 · 52		RGB	168 · 205 · 189
	CMYK	52 · 25 · 56 · 7		CMYK	32 · 0 · 31 · 0
	RGB	135 · 157 · 123		RGB	188 · 221 · 194

문화별 해석

미국 갈색과 오렌지의 따듯한 조합은 사랑하는 이들이 한데 모여 위안과 행복을 담은 음식comfort food을 아낌없이 나누는 미국의 추수감사절에 딱 어울리는 색이다. 이와 더불어 갈색은 편안하고, 포용적이며, 정직한 색으로 해석되기도 한다.

인도 1년 중 가을은 나뭇잎들이 하나둘 떨어지며 도로가 어스 톤으로 물드는 시기다. 인도에서 낙엽은 죽음과 강하게 연관되므로 낙엽 빛깔의 갈색은 애도 기간에 널리 쓰인다.

일본 탄탄한 갈색은 안정감과 꽉 찬 느낌을 전해준다. 이에 일본인들에게 갈색은 힘과 견고함을 의미한다.

CMYK 24 · 52 · 60 · 15
RGB 180 · 123 · 94

CMYK 76 · 62 · 67 · 80
RGB 29 · 33 · 28

CMYK 92 · 70 · 1 · 0
RGB 41 · 83 · 159

CMYK 28 · 65 · 72 · 24
RGB 159 · 92 · 64

CMYK 0 · 33 · 87 · 0
RGB 250 · 181 · 45

CMYK 99 · 71 · 42 · 38
RGB 9 · 57 · 83

Not Real: "RAD." 2019. Drink label design.

Busaba Bowls

EXPRESS LUNCH £10 / UNTIL 4PM, MON–FRI

Pick your express lunch bowl

BANG GAPI KATSU (v)
Breadcrumbed chicken breast with curry sauce, Asian greens, green mango salad and jasmine rice.

CRISPY DUCK NOODLE
Aromatic crispy duck with wok fried noodle, mushroom, cucumber, hoisin and soy sauce served with chilli jam.

CHILLI BEEF JASMINE RICE
Chilli minced beef and sweet basil topped with wok fried egg.

SRIRACHA HO FUN NOODLES (v)
Wok-fried mushroom, red pepper, spinach and flat rice noodles with hot sweet chilli, soy and ginger.

PAD KHSTTO
King prawn and chicken with ho fun noodles and shiitake mushroom.

GREEN CURRY GRILLED CHICKEN
Chicken breast with green curry sauce and green curry fried rice.

Add a small plate +£3

EDAMAME (v)
Sea salt flakes or chilli.

POR-PIA JAY (v)
Crispy vegetable spring rolls with sesame dipping sauce.

MATCHSTICK CHICKEN
Crispy marinated chicken winglets.

SOM TAM SALAD (v)
Green papaya, dried shrimp, cherry tomato, peanut and chilli.

CHICKEN SATAY (v)
Chargrilled chicken thigh topped with peanut satay sauce.

Desserts

THAI INSPIRED SELECTION

BANG BANANA FRITTERS (v)
Crispy, fried banana rolls served warm with a coffee sauce and vanilla ice cream.

STICKY MANGO RICE (v)
Served with fresh sliced mango and topped with sesame seeds.

ICE CREAM
Vanilla ice cream
Coconut ice cream
Mango sorbet
3 scoops

Loose leaf tea

ASIAN CLASSICS (caffeine)
Mao Feng Green tea 2.8
Jasmine Dragon tea 3
Tung Ting Oolong 3
Everyday brew

INFUSIONS (decaffeine)
Peppermint tea 2.8
Lemongrass 2.8
Peach and rosehip 2.8
Busaba blend mixture – pineapple 2.8

Coffee

ESPRESSO 2.5 / 2.8
AMERICANO 2.8
CAPPUCCINO 2.8

"색을 깊이 사랑하는 이들은
가장 순수하고 사려 깊은
마음의 소유자들이다."

−존 러스킨John Ruskin,
《베네치아의 돌The Stones of Venice》, 1851~3

CMYK 42 · 99 · 82 · 67
RGB 70 · 20 · 19
HEX #461413

CMYK 29 · 75 · 83 · 28
RGB 149 · 71 · 43

CMYK 64 · 0 · 41 · 0
RGB 89 · 187 · 170

CMYK 46 · 57 · 59 · 56
RGB 90 · 69 · 59

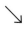

CMYK 82 · 32 · 90 · 21
RGB 47 · 112 · 59

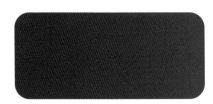

CMYK 29 · 80 · 88 · 29
RGB 147 · 61 · 36

CMYK 4 · 96 · 81 · 0
RGB 222 · 30 · 46

Tereza Bettinardi: "Dom Casmurro," 2016. Editorial design.
Further credits: Carlos Issa(illustration).

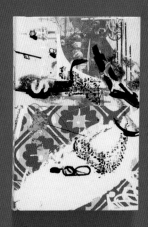

Burgundy

버건디

버건디는 프랑스 부르고뉴 지방에서 생산되는 포도
주를 뜻하는 프랑스어 Bourgogne의 영어식 이름이
다. 그래서 부르고뉴산 포도주의 빛깔과 같은 색을
버건디라고도 한다. 와인잔을 들고 부르고뉴의 포도
밭을 걸을 때면 풍요로움과 여유로움이 느껴지듯 버
건디도 우아하고 세련된 느낌을 자아낸다. 버건디는
'좋은 인생'과 동의어나 다름없다.

CMYK 33 · 98 · 48 · 58
RGB 101 · 28 · 50
HEX #651C32

 ColorADD®

교양 있고 진지한

버건디, 그리고 버건디의 가까운 사촌 격인 마룬maroon과 크림슨crimson은 갈색의 고요함과 평온함의 정서가 압도적이지만, 빨강의 관능과 열정도 은은하게 드러낸다. 버건디가 지닌 색조의 힘도 그렇거니와 자제심과 사려 깊음이란 이미지와도 딱 들어맞는 특성 때문에, 버건디는 교양 있는 상류층에 강한 호소력을 발휘했다. 그 결과 버건디는 명예와 포부를 가치 있게 여기는 학계에서 인기 있는 색이다. 가톨릭교회 역시 이러한 특성을 활용해 특히 추기경 예복에 버건디를 주로 사용한다. 이와 비슷한 맥락에서 버건디는 권위와 진중함의 상징으로서 여러 여권이나 공식 문서에도 종종 사용된다.

버건디 계열의 색조 자체가 사람들의 시선을 사로잡는 것은 아니지만, 이 깊고 진한 붉은 색조를 보고도 무관심하기란 불가능하다. 고급스럽고 세련된 버건디를 보노라면 자연히 존경과 찬사를 보내지 않을 수 없다. 이 색조들은 싸늘하거나 거리감이 느껴지지 않게, 책임 있고 신중하게 행동하도록 이끈다. 가을날 붉게 물든 나무들이 연상되기 때문일까? 사실 버건디는 편안함과 친절함을 느끼게 해주는 따뜻한 색이다.

반면, 버건디의 고급스러움과 부의 이미지가 부정적으로 읽힐 때도 있다. 버건디를 물질주의적인 색이라고 여겼다면, 버건디의 이미지에서 빨강의 표독스러움과 난폭함, 여기에 끝없는 욕망과 비열함을 느꼈을 것이다. 하지만 버건디는 이런 오해에 위엄 있게 대응해 결국 자기만의 공손한 모습을 보여준다.

완벽한 배색

자줏빛이 감도는 버건디는 청록색이나 연한 녹청의 아쿠아aqua와 우아하게 어울린다. 더욱 고상하고 세련된 분위기를 연출하려면 버건디를 노랑, 금색과 함께 배치하면 된다. 이와 대조적으로 마룬은 갈색에 더 가까우므로 부드러운 핑크 계열이나 흰색, 베이지, 회색 같은 중성색과 더 잘 어울린다.

	CMYK	38 · 86 · 49 · 56		CMYK	53 · 57 · 8 · 0
	RGB	99 · 36 · 53		RGB	141 · 118 · 171
	CMYK	91 · 43 · 65 · 53		CMYK	3 · 65 · 98 · 0
	RGB	0 · 69 · 62		RGB	234 · 114 · 16

Elaine Ramos: "Ubu Editora," 2016. Visual identity.

CMYK	29 · 73 · 54 · 27	CMYK	0 · 32 · 83 · 0
RGB	151 · 76 · 79	RGB	250 · 184 · 57
CMYK	58 · 27 · 14 · 1	CMYK	33 · 13 · 10 · 0
RGB	118 · 161 · 195	RGB	182 · 204 · 221

CMYK	21 · 100 · 58 · 14	CMYK	55 · 14 · 58 · 1
RGB	176 · 22 · 66	RGB	132 · 176 · 130
CMYK	22 · 37 · 0 · 0	CMYK	100 · 99 · 30 · 30
RGB	204 · 173 · 211	RGB	39 · 34 · 84

CMYK	36 · 93 · 49 · 55	CMYK	99 · 97 · 48 · 69
RGB	101 · 27 · 50	RGB	22 · 18 · 40
CMYK	81 · 27 · 49 · 11	CMYK	0 · 78 · 82 · 0
RGB	32 · 131 · 128	RGB	234 · 84 · 50

CMYK	47 · 93 · 62 · 74	CMYK	13 · 44 · 37 · 2
RGB	64 · 17 · 25	RGB	219 · 159 · 148
CMYK	22 · 82 · 43 · 12	CMYK	8 · 19 · 19 · 0
RGB	183 · 70 · 95	RGB	235 · 212 · 204

문화별 해석

불교 몇몇 불교 승려는 마룬색 가운을 입는다. 이에 마룬은 불교의 특징인 지혜와 평정이 강화된 영적인 힘을 나타낸다.

미국 핑크빛이 감도는 버건디 색조인 크림슨은 하버드대학교의 상징색이다. 하버드대 교내 신문 〈더 하버드 크림슨The Harvard Crimson〉에도 '크림슨'이란 명칭이 쓰인다. 이러한 연관성으로 인해 크림슨 색은 상류층에서 어느 정도 지위를 확보했지만, 동시에 기득권층의 거만함을 나타내기도 한다.

CMYK	33·100·60·51	
RGB	109·18·43	
CMYK	7·99·93·1	
RGB	216·19·32	
CMYK	1·33·84·0	
RGB	248·182·55	
CMYK	32·100·62·49	
RGB	113·18·42	
CMYK	13·85·53·3	
RGB	207·65·87	
CMYK	0·62·67·0	
RGB	239·125·84	

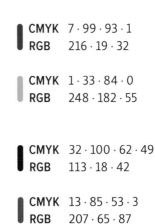

Culto Creative: "Dr. Luis Rodrigo González Azuara," 2018. Visual identity.

Cazador

Cazador

Cazador

game
offal
&
the rest

"불타는 듯한 강철 같은 날카로운 느낌,
이 열기는 물로 식힐 수 있다."

–바실리 칸딘스키|Wassily Kandinsky,
《정신적 조화의 예술The Art of Spiritual Harmony》, 1914

CMYK	32 · 100 · 67 · 46
RGB	117 · 20 · 40
HEX	#751428

CMYK	21 · 100 · 58 · 14
RGB	177 · 22 · 66

↘

CMYK	2 · 5 · 27 · 0
RGB	253 · 240 · 202

CMYK	31 · 100 · 100 · 46
RGB	117 · 22 · 13

↘

CMYK	90 · 94 · 50 · 76
RGB	26 · 15 · 32

CMYK	29 · 88 · 53 · 34
RGB	138 · 46 · 65

↘

CMYK	77 · 47 · 29 · 13
RGB	66 · 109 · 138

Tino Nyman & Matilda Diletta: "Twelve Essentials," 2017. Exhibition visual identity.
Further credits: Sonya Mantere and Aleski Tikkala(photography), Jari Vahtola(web).

Piilo is a four person family dining table with tableware storage that saves space in small homes. The idea is to preserve the culture of eating together in the future because homes are getting smaller. Piilo tableware container holds only the essentials encourag...tore

Piilo

Heikinen Piilo

dining table with storage - wood

Kristoffer Heikkinen 358
445
290
instagram 529
@kristofferheikkinen
e-mail
kristofferheikkinen@outlook.com

Kristoffer Heikkinen

Piilo

Patrack

Loiko

pendant light - Steel & Plywood

Moody

Purple

퍼플

같은 비율의 빨강과 파랑이 만났을 때 만들어지는
퍼플은 따뜻한 속성과 시원한 속성을 동시에 지니고
있다. 이러한 특성 덕분에 퍼플은 꽤 유연한 의미로
해석된다. 구성을 살짝 바꾸면 붉은빛이 감도는 활력
있고 긴장감 있는 색을 만들 수 있고, 반대로 파랑을
더하면 신비롭고 우주적인 분위기를 연출할 수 있다.

CMYK	82 · 88 · 0 · 0
RGB	97 · 30 · 175
HEX	#611EAF

 ColorADD®

독특하고 영적인

퍼플은 신비로운 기운을 뿜어낸다. 이 색은 초월적인 천상의 존재를 연상시키는 영적인 색인 동시에 사치, 과잉, 화려함을 상징하는 색이기도 한 까닭에 정체 모를 흥미로움을 유발한다. 비잔틴제국 황제들은 어두운 자줏빛으로 꾸민 방에서 태어났는데, 이는 제국 통치권을 공인해주는 인장이나 다름없었다. 반면 빅토리아 시대에는 퍼플이 헌신의 상징이라고 생각되어 애도 의식에서 자주 쓰였다. 이처럼 퍼플의 극단적인 의미가 사람들에게는 큰 호감을 주지 못했지만, 퍼플만의 독특함을 만들어내는 데는 성공했다. 하지만 젊은 세대로 갈수록 이런 해석이 엷어진다. 젊은 세대일수록 퍼플을 마술과 스포츠용품의 대표색으로 여긴다.

긍정적인 측면에서 퍼플은 차분하게 긴장을 완화시키는 속성이 있어 고무적이고 사색적인 마음 상태를 얻게 해준다. 덕분에 퍼플은 창의력을 높여주는 색으로 여겨진다. 레오나르도 다 빈치도 스테인드글래스를 통해 들어오는 자줏빛 햇살을 받으며 목욕할 때 더욱 깊은 명상 속에 빠져들 수 있었다고 고백했다. 하지만 퍼플을 과용하면 긴장을 유발하고 예민한 기분을 부추길 수 있다. 여러 책에 나오는 짓궂은 등장인물들이 대개 퍼플색 옷을 입은 것으로 묘사되는 것도 이런 특성에 기인한 듯하다.

완벽한 배색

대개 퍼플색 꽃들은 우아한 꽃들이며 벌들이 즐겨 찾는 꽃가루의 원천이다. 퍼플과 이보다 옅은 색조인 라벤더는 정원에서 결코 빠뜨릴 수 없는 색이다. 따라서 이러한 색들을 옅은 녹색, 짙은 녹색, 노랑, 오렌지 등과 조합하면 매력적인 배색을 이룰 수 있다.

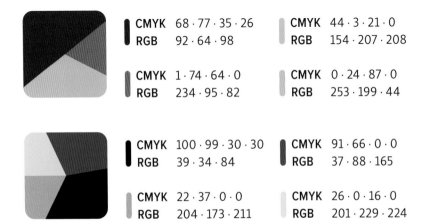

	CMYK	68 · 77 · 35 · 26		CMYK	44 · 3 · 21 · 0
	RGB	92 · 64 · 98		RGB	154 · 207 · 208
	CMYK	1 · 74 · 64 · 0		CMYK	0 · 24 · 87 · 0
	RGB	234 · 95 · 82		RGB	253 · 199 · 44
	CMYK	100 · 99 · 30 · 30		CMYK	91 · 66 · 0 · 0
	RGB	39 · 34 · 84		RGB	37 · 88 · 165
	CMYK	22 · 37 · 0 · 0		CMYK	26 · 0 · 16 · 0
	RGB	204 · 173 · 211		RGB	201 · 229 · 224

Forma: "Dimension 70," 2019. Visual identity.

CMYK	82 · 88 · 0 · 0
RGB	85 · 56 · 141
CMYK	13 · 71 · 83 · 3
RGB	211 · 97 · 53

CMYK	0 · 39 · 54 · 0
RGB	247 · 176 · 124
CMYK	62 · 38 · 85 · 29
RGB	97 · 109 · 56

CMYK	48 · 51 · 0 · 0
RGB	150 · 132 · 189
CMYK	4 · 36 · 8 · 0
RGB	240 · 186 · 203

CMYK	63 · 15 · 85 · 1
RGB	109 · 163 · 76
CMYK	29 · 0 · 47 · 0
RGB	198 · 221 · 161

CMYK	62 · 79 · 0 · 0
RGB	125 · 76 · 152
CMYK	71 · 64 · 57 · 73
RGB	43 · 40 · 41

CMYK	60 · 0 · 38 · 0
RGB	105 · 192 · 176
CMYK	8 · 6 · 8 · 0
RGB	237 · 236 · 234

문화별 해석

서양 가톨릭 사회에서 퍼플은 종교 및 신앙과 밀접한 관계가 있으며, 특히 사순절 기간에는 이런 의미가 더 깊어진다. 이에 퍼플과 라벤더는 서양 문화에서 대개 부활절과 연관된다. 또한 이 색은 상류층 의복에 많이 사용된 까닭에 귀족 사회의 상징색이기도 했다. 퍼플을 부와 연관 짓는 것은 미국에서도 마찬가지다. 미국의 포커 게임에서는 퍼플색 칩이 가장 고가로 통한다. 유럽에서는 퍼플이 허영심을 나타낸다고 본다.

일본 과거 일본에서는 진한 퍼플 톤을 성스럽게 여겨 평민에게는 사용을 금했다. 그 결과, 오늘날에도 일본인들은 이 색이 권력을 나타낸다고 생각한다.

중국 베이징의 '자금성紫禁城'을 문자 그대로 해석하면 '자주색 금단의 성'을 뜻한다. 여기서 퍼플인 자주색은 북극성을 뜻하는데, 중국의 전통 점성술에서 북극성은 황제의 천국을 의미했다. 이러한 의미 덕분에 자주색과 신성한 존재 사이의 연결고리가 생겨났다.

CMYK 71 · 87 · 0 · 0
RGB 108 · 58 · 142

CMYK 5 · 62 · 77 · 0
RGB 231 · 120 · 67

CMYK 14 · 16 · 18 · 0
RGB 225 · 214 · 207

CMYK 43 · 42 · 0 · 0
RGB 159 · 151 · 202

CMYK 82 · 71 · 61 · 88
RGB 16 · 17 · 18

CMYK 11 · 6 · 4 · 0
RGB 232 · 236 · 242

Paul Voggenreiter & Hanna Osen: "Yet incomputable. Indetermination in the Age of Hypervisibility and Algorithmic Control," 2018. Catalogue for the final exhibition of the research program Aesthetics of the Virtual, HFBK Hamburg.

"네가 들에 핀 자줏빛 꽃들 사이로
걸어가면서도 그 꽃들을 알아채지 못한다면
신은 몹시 화가 날 거야."

−앨리스 워커Alice Walker,
《컬러 퍼플The Color Purple》, 1982

CMYK 46 · 45 · 0 · 0
RGB 154 · 145 · 224
HEX #9A91E0

CMYK 61 · 65 · 0 · 0
RGB 123 · 101 · 170

CMYK 45 · 0 · 26 · 0
RGB 152 · 209 · 201

CMYK 81 · 86 · 0 · 0
RGB 85 · 59 · 143

CMYK 19 · 96 · 13 · 2
RGB 199 · 32 · 119

CMYK 68 · 65 · 0 · 0
RGB 107 · 98 · 169

CMYK 31 · 46 · 0 · 0
RGB 186 · 151 · 198

Rice Creative: "KOTO ONE." 2016. Brand identity.
Further credits: Joshua Breidenbach(creative director), Tra My Nguyen and Minh Anh Nguyen(designers), Anna Dinh and Thao Mai(production), Nga Hoang(project manager), Wing Chan(photographer).

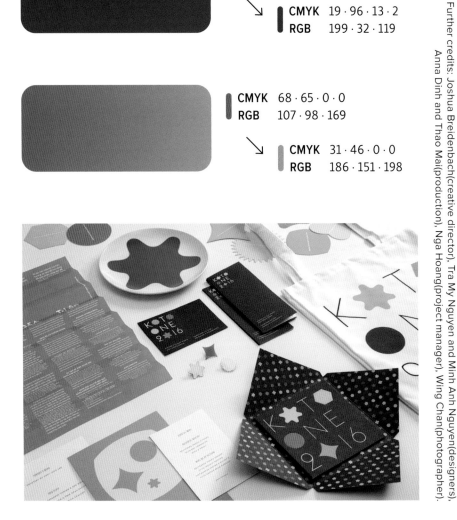

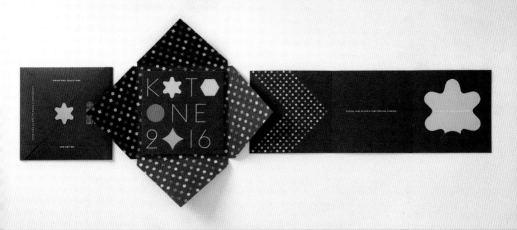

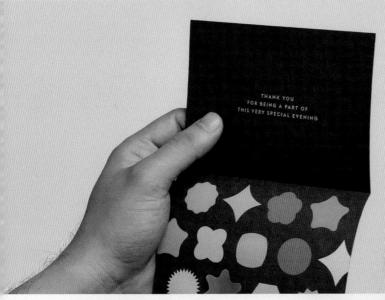

색을 대하는 다양한 시선

크리스토프 브라흐Christoph Brach

로 컬러Raw Color 공동 설립자 | rawcolor.nl

"색은 모두를 위한 것입니다.
 누군가 어떤 색을 점유하고
'이건 나만을 위한, 내 브랜드만을 위한 거야'
 라고 말하기란 매우 어렵죠."

"The Fans," 2014. Installation.

현재 어떤 일을 하고 있으며, 그 일에서 색이 얼마나 중요한 역할을 하는지 간략히 설명해주세요.

우리 작업은 다양한 분야를 아우른다고 해야겠네요. 색은 우리가 처음 스튜디오를 시작할 때부터 함께해온 것이었습니다. 색이 우리를 매료시켰거든요. 색은 우리의 관심 분야를 그대로 보여주는 것이기도 합니다. 게다가 색은 매우 보편적인 것이어서 사진 촬영, 그래픽 아이덴티티, 전시회 디자인 등등 다양한 작업에 활용할 수 있습니다. 덕분에 늘 생생한 호기심을 지킬 수 있죠. 색은 다양한 작업 분야를 하나로 잇고 엮도록 만들어주는 동시에 우리 작업이 드러내는 시각적 일관성을 지키도록 도와주기도 합니다.

우리 스튜디오 이름에도 '컬러'라는 단어가 들어가 있습니다. '식물성 색소 조사 연구'라고, 우리가 진행한 첫 프로젝트명이 우리의 실제 작업을 그대로 반영하게 되었지요. 색이 꼭 디자인에 한정된 건 아니지만, '색'이란 단어는 분명 시각 분야라는 느낌은 전달하는 것 같습니다. 여기에 '로Raw'('날것의'라는 의미-옮긴이)는 대상의 본질, 기본 요소를 나타냅니다.

일과 삶 모두에서 색이 의사결정에 영향을 주나요?

배색에서든 어떤 느낌에서든 색이 시작점이 되어 프로젝트로 발전하는 경우가 많습니다. 2년 전에 우리는 프롭스 앤 프린츠Props & Prints라는 프로젝트를 통해 일련의 제품을 디자인한 적이 있었습니다. 당시 색상 팔레트와 2D 구성을 바탕으로 3D 작품을 만들어냈죠. 작업 순서가 반대일 때도 많습니다. 대개 사람들은 어떤 아이디어를 먼저 구상해놓고 맨 나중에 색상을 적용하면서 차곡차곡 작업하곤 하는데요. 우리가 보기에는 다양한 색상, 그리고 색이 지닌 투명함과 반투명함이 그 프로젝트의 존재 이유였습니다.

디자이너는 선호하는 색이 있어야 할까요? 프로젝트를 진행할 때 본인의 컬러 취향이 반영이 되는 편인가요?

제가 좋아하는 색이라면 아마 차분하고 옅은 핑크일 겁니다. 다른 스튜디오들은 어떻게 하는지 모르겠으나 우리 스튜디오의 경우 색상, 모양, 조판, 구성 측면에서 늘 우리의 컬러 선호가 프로젝트에 반영됩니다. 사실 그러지 않기가 더 어렵죠. 우리의 선호도를 배제해버린다면 작업 결과물에서 우리만의 느낌과 진실성이 드러나지 않을 테니까요. 우리는 그저 우

"Woven Bottom s/s 2019," 2018. Photo shoot.

리의 개성을 살릴 뿐이며 이것이 늘 프로젝트에 녹아 있습니다. 게다가 건물 벽면이든 포스터든 프로젝트의 맥락도 색상을 활용할 때 고려해야 할 중요한 요소입니다. 결국, 우리가 바라는 것은 프로젝트의 맥락과 의뢰인의 희망 사항, 그리고 우리의 전문성과 선호도가 프로젝트에 훌륭하게 녹아들어 멋진 조화를 이루는 것입니다. 우리는 늘 이 양쪽 세계를 훌륭히 조합하여 균형을 이루고자 노력합니다.

특정 색을 상표로 하는 브랜드나 아티스트에 관해서는 어떻게 생각하나요?

코카콜라 레드 같은 걸 말하는 건가요? 글쎄요… 잘 아실 텐데요(웃음). 물론 색은 모두를 위한 것입니다. 누군가 어떤 색을 점유하고 "이건 나만을 위한, 내 브랜드만을 위한 거야"라고 말하기란 매우 어렵죠. 물론 어떤 색을 점유한다는 것은 무언가 강력한 걸 만들어낸 것이나 다름없죠. 코카콜라의 경우, 빨강을 브랜드로 삼지 않았다면 과연 사람들이 어떤 색을 콜라와 연관 지었을지 궁금하네요. 빨강일 수도 있고, 흰색일 수도 있고, 콜라 색을 고려해 검정이라고 말할 수도 있겠죠. 이런 브랜드에 있어 색상은 매우 강력하고 중요한 역할을 하는 것 같습니다.

무인도에 가져간다면 어떤 색을 택하시겠습니까?

좋은 질문이군요! 제가 좋아하는 색은 이미 말씀드렸으니 그 색을 무인도에 가져간다고 답하면 너무 따분한 답이 되겠네요. 만약 무인도에 간다면 거기서는 보지 못하는 색을 가져가겠습니다. 뭔가 제가 놓칠 수도 있는 색을 챙겨가면 기분 좋게 볼 수 있을 테니 말입니다. 얼른 떠오른 색은 밝은 느낌의 강청색입니다. 사실 우리는 주위를 둘러싼 온갖 인위적인 색상에 익숙해져 있습니다. 물론 물빛도 파랑이긴 하지만, 밝은 강청색은 새파란 하늘색에 가깝습니다. 포화도가 높은 강청색은 자연에서 얻을 수는 없는 색이니 이 색을 가져가겠습니다.

촉감으로도 색을 느낄 수 있나요?

같은 재질의 직물을 다양한 색으로 만들어놓고, 사람들에게 눈을 감고 이를 만져보고 무슨 색인지 물어보는 실험을 해본다면 정말 흥미롭겠군요. 하지만 저 자신은 아직 그런 경험을 해보지 못했습니다.

Fluorescents

형광

형광색은 화려한 밤의 외출과 밀접하게 연관되어 있다. 댄스 클럽의 레이저 플래시, 도시의 밤을 즐기라며 우리의 발길을 유혹하는 주점 외벽의 네온사인, 늦은 밤 레스토랑의 밝은 불빛들, 떠들썩한 파티장에서 번쩍거리며 환각을 일으키는 색깔들이 그 예다. 이런 색들은 자연히 개방적인 젊은 관객과 연결되어 있다. 젊은이들에게 밤은 비밀을 만들고 삶을 즐기는 자유의 시간이다. 이에 밤과 긴밀히 연결된 네온색들은 새로운 기회와 희망을 나타낸다.

GREEN
RGB 57 · 255 · 20
HEX #39FF14

YELLOW
RGB 255 · 233 · 0
HEX #FFE900

PINK
RGB 255 · 62 · 181
HEX #FF3EB5

강렬하고 반항적인

1970년대에 처음 등장한 형광색은 1960년대 대중문화 속에 두드러졌던 밝은 색상들의 업데이트 버전으로 나타났다. 당대 촉발된 펑크문화운동은 반항적인 자신감과 강렬함을 내비치는 형광색의 미적 잠재력과 절묘한 짝을 이루었다. 이에 형광색은 섹스 피스톨즈Sex Pistols, 엑스레이 스펙스X-Ray Spex 같은 전위적인 펑크락밴드의 앨범 표지에 종종 활용되었다. 하지만 젊은 세대가 긍정적이고 행복한 삶의 방식을 나타내고자 형광색을 사용한 것은 1980년대에 들어서부터였다. 일례로 1988년에는 광란의 파티 문화, 특히 '애시드 하우스acid house'(전자 악기를 이용해 빠른 비트를 구사하는 디스코 음악-옮긴이) 스타일 음악의 상징으로써 형광 노랑의 스마일 문양이 사용되었다.

형광 녹색은 개인용 컴퓨터 초창기에 큰 명성을 누렸다. 당시 이 색은 기술적 유래로부터 '터미널그린terminal green'이라는 명칭을 얻었다. 비록 형광 녹색은 공격적이고 차가운 색으로 읽히긴 했지만, 검은 배경에 배치했을 때 우리 눈의 피로도를 줄여준다는 이유에서 흰색 대신 채택되는 색이기도 했다. 이렇게 역사·문화적으로 굳어진 의미로 인해 오늘날 터미널그린은 해킹을 비롯한 각종 사이버 활동과 연관된다. 더 시적으로 표현하면 이 색은 (정말 그런 것이 있다면) 로봇의 영혼을 의미하는 색으로 설명할 수 있다. 형광 녹색의 가장 독특한 특징을 꼽으라면 세상 모든 색 가운데 가장 자연에 가까운 색인 동시에 자연과 가장 큰 거리감을 느끼게 하는 색이라는 점이겠다.

의심할 바 없이 형광색은 비주얼 콘텐츠를 '튀게' 만들어 보는 이의 시선을 잡아끄는 강력한 자산이다. 하지만 이 형광 계열의 색들은 너무 밝기 때문에 과용하면 보는 이의 눈을 '어지럽게' 만들어 프로젝트에 유익하기보다 도리어 해로울 수 있다. 게다가 이 계열 색은 인쇄물에 그대로 재현해내기도 어렵다. 이러한 단점과 더불어 형광색은 환각제나 위험물을 경고해주는 색이라는 대중적 인식 때문에 디자이너들이 쉽게 택하는 색은 아니다. 하지만 형광색을 적절히 사용하면 밝은 분위기가 더해져 디자인 콘텐츠가 환하게 빛나는 한편, 형광색이 지니는 화학적인 느낌도 줄일 수 있다.

완벽한 배색

모든 네온색은 하양이나 검정과 훌륭한 조화를 이룬다. 사실 이 색들은 시각적 공간을 많이 차지하기 때문에 다른 어떤 색과 배치한다고 해도 의도한 효과를 내지 못한다. 하지만 하양과 검정 같은 중성색들은 형광색이 만들어내는 높은 포화도의 균형을 잡아줄 수 있다.

인쇄 디자인에서 CMYK 체계는 형광색을 그대로 재현해내지 못한다. 하지만 스폿컬러spot colours(각각의 잉크색을 지정한 뒤 해당 색의 요소를 갖는 페이지를 별도의 층으로 인쇄하는 방식-옮긴이)와 특수 인쇄술을 활용하면 형광색을 적절히 다룰 수 있다.

239

Lizá Defossez Ramalho & Artur Rebelo(r2): "20ème Anniversaire Chaumont", Festival de l'Affiche et du Graphisme de Chaumont, 2009. Poster design.

CMYK 0 · 81 · 90 · 0	**CMYK** 22 · 3 · 96 · 0
RGB 232 · 75 · 36	**RGB** 217 · 214 · 0
CMYK 77 · 0 · 99 · 0	**CMYK** 0 · 95 · 44 · 0
RGB 47 · 168 · 56	**RGB** 230 · 33 · 91

CMYK 55 · 4 · 3 · 0	**CMYK** 7 · 84 · 0 · 0
RGB 114 · 197 · 236	**RGB** 222 · 69 · 146
CMYK 2 · 4 · 71 · 0	**CMYK** 85 · 75 · 61 · 91
RGB 255 · 234 · 98	**RGB** 10 · 10 · 11

CMYK 9 · 4 · 88 · 0	**CMYK** 0 · 0 · 0 · 50
RGB 253 · 233 · 0	**RGB** 157 · 157 · 156
CMYK 0 · 0 · 0 · 25	**CMYK** 0 · 0 · 0 · 75
RGB 208 · 208 · 208	**RGB** 99 · 99 · 98

CMYK 38 · 79 · 0 · 0	**CMYK** 26 · 92 · 100 · 26
RGB 255 · 3 · 241	**RGB** 153 · 41 · 1
CMYK 0 · 77 · 94 · 0	**CMYK** 0 · 92 · 83 · 0
RGB 234 · 86 · 29	**RGB** 230 · 45 · 45

CMYK 64 · 0 · 90 · 0
RGB 0 · 247 · 94

CMYK 100 · 100 · 100 · 100
RGB 0 · 0 · 0

CMYK 43 · 0 · 12 · 0
RGB 155 · 213 · 227

CMYK 4 · 2 · 91 · 0
RGB 253 · 232 · 3

CMYK 100 · 100 · 100 · 100
RGB 0 · 0 · 0

CMYK 11 · 80 · 0 · 0
RGB 252 · 63 · 179

CMYK 0 · 0 · 100 · 0
RGB 255 · 237 · 0

CMYK 0 · 100 · 100 · 0
RGB 227 · 6 · 19

CMYK 0 · 70 · 100 · 0
RGB 236 · 102 · 8

CMYK 10 · 80 · 0 · 0
RGB 255 · 63 · 180

CMYK 100 · 100 · 100 · 100
RGB 0 · 0 · 0

CMYK 0 · 0 · 50 · 0
RGB 255 · 245 · 155

Velkro: "Afrodyssée African Trends Market," 2018. Visual identity.
Further credits: Tania Grace Knuckey(illustration).

Afrodyssée
AFRICAN TRENDS MARKET

SAMEDI 12 MAI 2018

4TH EDITION · 40 AFRICAN DESIGNERS
MARKET · FASHION SHOW · TALK · EXHIBITION

MAISON PITOËFF
RUE DE CAROUGE 52 · 1205 GENEVA · SWITZERLAND

 f AFRODYSSEE · WWW.AFRODYSSEE.CH

"이렇게 기술이 무섭고 복잡하지 않았던
시대에 대한 그리움,
이는 우리 모두의 문화적 향수 아닐까?"

–옌스 슈니츨러Jens Schnitzler,
미국그래픽아트협회지AIGA, 《아이온디자인Eye on Design》, 2019

Jens Schnitzler of Space Practice: "Digitale Grafik invites The Rodina," 2019. Poster design.

RGB 0 · 247 · 94
HEX #00F75E

HEX #F323A8
RGB 243 · 35 · 168

CMYK 0 · 85 · 64 · 0
RGB 242 · 62 · 71

HEX #FDF10C
RGB 253 · 241 · 12

CMYK 0 · 96 · 65 · 0
RGB 230 · 29 · 66

HEX #07FF00
RGB 7 · 255 · 0

CMYK 86 · 64 · 0 · 0
RGB 53 · 92 · 168

Plus63 Design Co.: "Paprika Cosmetics," 2017. Brand identity.

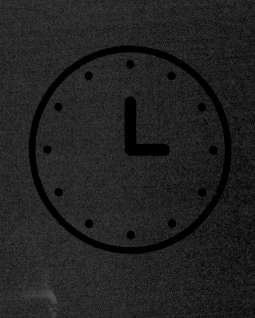

Charcoal

차콜

석탄과 흑연은 원시시대부터 인간이 마음속 감정이
나 생각, 창의적 관심사를 표현해낼 수 있도록 도왔
다. 이 천연 재료들이 잿빛 자국을 남기면서 회색은
비로소 모든 예술적 시도의 토대가 되었다.

CMYK	64 · 56 · 58 · 64
RGB	62 · 60 · 57
HEX	#3D3C38

ColorADD®

우아하면서 품위 있는

회색 계열의 다양한 색조는 저마다 각기 다른 의미를 전달한다. 톤이 옅을수록 가장 섬세해진다. 이런 회색 톤의 색은 있는 듯 없는 듯하면서도 전체 배색에 우아함과 품위를 더해준다. 이에 반해 회색 계열 중에서도 검정과 흰색을 동일하게 혼합해 얻은 중간 색조들은 수동적인 태도를 전달하고, 심지어 전혀 감정이 없는 듯 느껴지기도 한다.

회색은 허옇게 센 머리카락과 같은 색깔인 탓에 노화와 연관되어 젊음과는 매우 동떨어진 느낌을 준다. 하지만 회색은 노년뿐만 아니라 사업가의 인상을 주기도 하면서 전반적으로 성숙을 의미한다. 중간 톤의 미디엄그레이medium grey는 '순종'이나 '복종'의 은유적 의미를 담고 있어서인지 그리 인기 있는 색은 아니다.

하지만 차콜에는 매우 흥미로운 의미가 내포되어 있다. 점점 더 많은 사람이 거리문화의 상징으로써 차콜을 애용하면서 이 색에 대한 관심도 증가하고 있다. 차콜의 풍부하고 모던한 분위기는 차콜을 유행 컬러로 만들었고, 시장에서 인기 있는 컬러 중 하나가 되었다. 게다가 차콜은 검정이 나타내는 세련된 특성을 공유하면서도 검정과 연관되는 우울, 애도, 어둠의 느낌은 들지 않는다.

완벽한 배색

요약하자면, 밝은 회색과 어두운 회색의 톤은 전체 배색에 정제되고 현대적인 느낌을 더해주는 주도적인 색상이다. 하지만 미디엄그레이는 중성적이고 수동적인 느낌이 배어 있어 오히려 배경색으로 활용하는 것이 좋으며, 우울하고 쓸쓸한 느낌을 피하려면 과용하지 않는 것이 좋다.

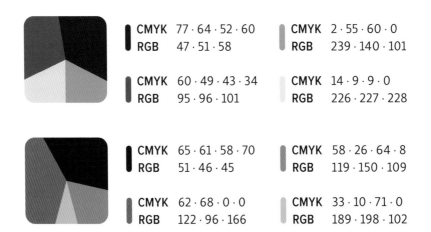

CMYK 77 · 64 · 52 · 60
RGB 47 · 51 · 58

CMYK 60 · 49 · 43 · 34
RGB 95 · 96 · 101

CMYK 2 · 55 · 60 · 0
RGB 239 · 140 · 101

CMYK 14 · 9 · 9 · 0
RGB 226 · 227 · 228

CMYK 65 · 61 · 58 · 70
RGB 51 · 46 · 45

CMYK 62 · 68 · 0 · 0
RGB 122 · 96 · 166

CMYK 58 · 26 · 64 · 8
RGB 119 · 150 · 109

CMYK 33 · 10 · 71 · 0
RGB 189 · 198 · 102

VOLTA BRAND SHAPING STUDIO: "FIGHT STOUT BEER,"
2018. BRANDING & PRODUCT DESIGN.

	CMYK	67 · 60 · 56 · 65		CMYK	0 · 52 · 27 · 0
	RGB	54 · 52 · 52		RGB	242 · 152 · 157
	CMYK	5 · 0 · 47 · 0		CMYK	58 · 28 · 26 · 6
	RGB	249 · 242 · 162		RGB	116 · 154 · 170

	CMYK	69 · 59 · 56 · 65		CMYK	76 · 37 · 46 · 25
	RGB	53 · 53 · 53		RGB	60 · 111 · 113
	CMYK	18 · 12 · 14 · 0		CMYK	88 · 61 · 39 · 30
	RGB	217 · 217 · 217		RGB	41 · 75 · 100

	CMYK	61 · 50 · 51 · 46		CMYK	2 · 10 · 69 · 0
	RGB	80 · 81 · 79		RGB	255 · 223 · 102
	CMYK	0 · 75 · 56 · 0		CMYK	81 · 38 · 23 · 6
	RGB	236 · 95 · 93		RGB	36 · 123 · 161

문화별 해석

서양　미더엄그레이 톤의 회색을 우울한 색조로 여겨 죽음, 애도와 연관 짓는다. 이러한 인식은 의료계에서 더 강력하게 작동한다.

| | CMYK | 64 · 55 · 57 · 61 |
| | RGB | 62 · 61 · 57 |

| | CMYK | 28 · 23 · 28 · 4 |
| | RGB | 189 · 184 · 176 |

| | CMYK | 28 · 28 · 72 · 10 |
| | RGB | 184 · 163 · 86 |

| | CMYK | 64 · 57 · 53 · 58 |
| | RGB | 65 · 62 · 62 |

| | CMYK | 2 · 3 · 16 · 0 |
| | RGB | 252 · 246 · 225 |

| | CMYK | 3 · 17 · 18 · 0 |
| | RGB | 247 · 221 · 208 |

| | CMYK | 73 · 59 · 55 · 62 |
| | RGB | 49 · 54 · 56 |

| | CMYK | 0 · 84 · 94 · 0 |
| | RGB | 232 · 69 · 30 |

| | CMYK | 2 · 46 · 72 · 0 |
| | RGB | 241 · 158 · 82 |

Uniforma Studio: "European Design Festival 2019," Festival motion & graphic design identity.

European Design Festival

6-9 JUNE
2018
WARSAW

elementtalks.com/edfestival

Trüffelschwein

Restaurant Trüffelschwein
Mühlenkamp 54 · 22303 Hamburg
Tel +49 (0)40-69 656 450
Mail info@trueffelschwein-restaurant.de
Web trueffelschwein-restaurant.de

“별을 보려면
어둠이 필요하다.”

−오쇼Osho

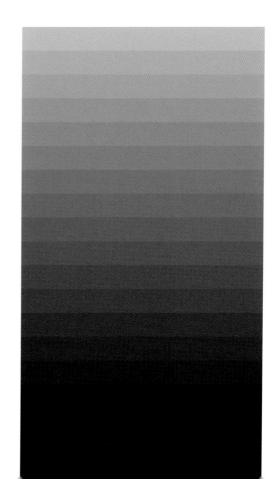

CMYK 70 · 52 · 51 · 48
RGB 69 · 75 · 79
HEX #454C4E

CMYK 68 · 58 · 52 · 55
RGB 62 · 64 · 67

CMYK 59 · 44 · 74 · 39
RGB 92 · 93 · 62

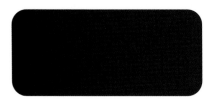

CMYK 71 · 63 · 64 · 80
RGB 35 · 33 · 29

CMYK 27 · 100 · 100 · 34
RGB 138 · 23 · 17

CMYK 75 · 64 · 57 · 71
RGB 40 · 41 · 43

CMYK 49 · 0 · 24 · 0
RGB 140 · 203 · 204

Black

블랙

화가 앙리 마티스Henri Matisse가 말했듯, '검정은 일종의 힘이다'. 검정은 우리를 내리누르는 색이며, 검정 칠된 표면이 넓을수록 그곳은 더 무겁고 확장되어 보인다. 매우 짙은 어둠은 그 칠흑 같은 공간에서 무엇이 나올지 전혀 예측할 수 없기 때문에 다소 두려운 느낌이 들게 한다. 이 신비의 아우라에 기여한 것이 블랙홀과 검정색 모퉁이다. 불확실성으로 가득 차 있는 이 공간들은 우리의 가장 내밀한 비밀까지도 가려주는 마스크와 같다. 심지어 마녀나 저승사자도 검은색 옷을 입지 않던가!

CMYK 100 · 100 · 100 · 100
RGB 0 · 0 · 0
HEX #000000

 ColorADD®

두려움을 자아내는 우아함

검정에 대한 두려움은 우리 무의식 속에 보편적으로 내재한 감정으로서 인류가 불도 제대로 다루지 못하던 시기부터 그래 왔다. 눈에 보이지 않는 것 앞에서 우리는 무방비로 노출된 채 옴짝달싹할 수가 없기 때문에 검정은 하나의 종種으로서 인간의 한계를 깨닫게 한다. 칠흑 같이 새까만 피치블랙pitch black은 빛의 부재를 나타내는 밤의 색상이므로 '영원히 지속하는 밤'과 궁극적으로 연관된다. 역사를 통틀어 검정은 애도와 죽음을 상징해 전 세계적으로 장례식에서 자주 사용되었다. 그렇다 보니 오랜 시간 검정은 장례의복으로만 쓰였다. 샤넬Chanel이 '리틀 블랙 드레스little black dress'를 출시하면서 검정에 대한 획기적인 패러다임을 창조한 1920년대 후반까지 말이다. 이때부터 패션업계는 검정을 세련됨, 우아함, 모던함의 상징으로 채택했다. 오늘날 검은색 옷은 시장에서 베스트셀러다. 여기에는 인간의 눈이 검은 표면의 깊이와 질감을 제대로 가늠할 수 없어 검은색 옷을 입으면 더 날씬하게 보이는 효과도 한몫한다.

오늘날 많은 명품 브랜드가 검정을 활용해 자사 브랜드 가치와 권위를 높이려 한다. 검정은 힘 있는 컬러라는 대중의 인식이 점점 견고해지면서 검정을 적극 활용하는 업계의 행보에는 확고한 자신감이 배어 있다. 한 예로 2018년 골든 글로브 시상식 당시 수많은 배우가 엔터테인먼트 업계에서 벌어지는 성폭력, 성희롱 사건에 대한 항의 및 연대의 표현으로 검정 옷을 입었다. 이 운동이 검정을 새롭게 조명하는 계기가 되면서 이제 검정은 확실한 종결뿐만 아니라 유망한 시작을 뜻한다. 사실 가장 원대한 꿈은 두 눈을 감은 뒤에야 나타나기 마련이다.

완벽한 배색

검정과 하양은 전체 컬러 스펙트럼에서 가장 큰 대조를 이루므로 높은 전달력을 원할 때 고전적으로 택하는 조합이다. 검정의 과감한 특성은 전체 배색에 극적인 효과를 더해 다른 색을 부각시킨다. 밝은 색상 또는 파스텔 색상으로 가득한 팔레트에 검정을 사용하면 색의 균형을 맞춰 지나치게 '달콤한' 느낌을 덜어줄 수 있다. 하지만 검정을 과용하면 우울한 생각을 부추기고 검정이 죽음만을 의미하던 우울한 나날로 돌아가게 하므로 주의해야 한다.

CMYK 83 · 79 · 58 · 89	**CMYK** 4 · 28 · 59 · 0
RGB 16 · 11 · 16	**RGB** 243 · 193 · 120
CMYK 52 · 0 · 20 · 0	**CMYK** 79 · 2 · 66 · 0
RGB 129 · 203 · 210	**RGB** 0 · 168 · 120

Toro Pinto: "Cajeta De La Lira," 2020. Packaging.

CMYK 80 · 73 · 61 · 91
RGB 13 · 12 · 12

CMYK 15 · 47 · 38 · 3
RGB 214 · 151 · 142

CMYK 36 · 27 · 26 · 6
RGB 171 · 172 · 174

CMYK 13 · 17 · 26 · 1
RGB 226 · 211 · 192

CMYK 84 · 71 · 56 · 74
RGB 27 · 32 · 39

CMYK 40 · 10 · 5 · 0
RGB 165 · 203 · 230

CMYK 7 · 0 · 55 · 0
RGB 246 · 239 · 144

CMYK 24 · 0 · 16 · 0
RGB 205 · 231 · 224

CMYK 81 · 71 · 62 · 90
RGB 14 · 14 · 14

CMYK 51 · 46 · 43 · 31
RGB 114 · 106 · 106

CMYK 71 · 61 · 57 · 69
RGB 45 · 46 · 47

CMYK 28 · 31 · 24 · 5
RGB 189 · 171 · 174

CMYK 91 · 79 · 62 · 97
RGB 1 · 2 · 2

CMYK 39 · 47 · 0 · 0
RGB 169 · 145 · 196

CMYK 37 · 0 · 31 · 0
RGB 175 · 216 · 192

CMYK 36 · 0 · 4 · 0
RGB 174 · 221 · 242

문화별 해석

유럽 남부 유럽 몇몇 시골 마을에서 검정은 사별한 배우자에 대한 존경의 뜻을 담고 있기 때문에, 특히 그곳 과부들의 전유 색이기도 하다. 또한 검정은 형식과 통제를 강하게 상징하는 단호한 색이기도 하다. 이집트 신화나 오래된 미신 속에서 검은 고양이는 불운을 상징하며 종종 마법과 연관되었다. 하지만 영국 사람들은 길 앞에 지나가는 검은 고양이를 행운의 상징이라고 여긴다.

아시아 중국과 일본에서는 검정이 죽음 대신 명예, 부, 번영을 의미한다. 한편 태국에서 검정은 서양에서와 비슷한 상징적 의미가 있어 불운과 불행을 의미하기도 한다.

인도 인도 역시 검정에 부정적인 상징을 부여한다. 인도에서 검정은 무관심과 타성을 의미한다. 빛이 부재한 상황에서는 사람들의 에너지와 행동 욕구가 빠져나간다고 보기 때문이다. 반면 힌두교 전통에서 검정은 시간과 변화를 나타내며 이는 '검은 여자'라는 뜻의 죽음과 파괴의 여신 칼리Kālī를 통해 체현된다.

아프리카 아프리카 여러 국가에서 검정은 성숙과 남성성을 상징해 종종 노년의 지혜를 나타내는 데 활용된다.

Beetroot: "Yiayia and friends," 2019. Packaging design.

CMYK 82 · 72 · 61 · 89
RGB 14 · 16 · 16

CMYK 19 · 37 · 88 · 7
RGB 204 · 155 · 48

CMYK 31 · 66 · 81 · 32
RGB 142 · 82 · 46

"검정은 일종의 힘이다.
나는 검정에 의지해 구성을 단순화한다."

– 앙리 마티스Henri Matisse, 1946

Studio Ingrid Picanyol: "Nico Roig's Vol. 71," 2018. Packaging Design.

CMYK 88 · 76 · 62 · 95
RGB 11 · 11 · 11
HEX #0B0B0B

CMYK 96 · 76 · 55 · 73
RGB 14 · 28 · 38

↘ **CMYK** 83 · 53 · 50 · 49
RGB 38 · 68 · 75

CMYK 100 · 86 · 54 · 79
RGB 7 · 18 · 31

↘ **CMYK** 0 · 49 · 67 · 0
RGB 244 · 152 · 90

CMYK 91 · 84 · 56 · 88
RGB 11 · 5 · 18

↘ **CMYK** 21 · 82 · 0 · 0
RGB 200 · 74 · 149

Futura: "Blend Station," 2019. Branding and illustration.ak

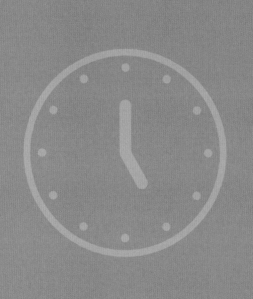

Silver

실버

새벽 5시, 짙은 어둠이 걷히기는 했지만, 완전히 날이 밝기까지는 좀더 기다려야 할 때. 여전히 하늘에는 달이 떠 있고 온 세상이 옅은 은빛에 물들어 있다. 달빛은 완전한 흰색도, 완전한 회색도 아니다. 이런 연유로 은색은 선사 시대부터 지구의 천연 위성인 달과 연관 지어졌다. 한 가지 분명한 것은 달빛과 은색의 아름다움은 변함없이 우리를 매료시켜왔다는 사실이다.

CMYK 27 · 20 · 21 · 2
RGB 192 · 192 · 192
HEX #C0C0C0

 ColorADD®

희망적이며 미래적인

은색은 여러 가지 모순이 뒤섞인 색이다. 매끄러운 광택이 도는 은색은 삶의 시작과 끝을 동시에 의미한다. 특히, 고상하게 나이 듦을 나타내주는 은빛 머리칼은 삶의 끝이라는 은색의 상징을 잘 보여준다. 은색은 클래식함과 모던함 모두를 전달하는 능력이 있다. 한편으로 흑백 사진과 필름 영상이 존재했던 과거를 떠올리게 한다. '은막silver screen'이라는 표현은 초창기 영화의 투사 기법에서 나온 용어로, 영화나 영화산업을 뜻하는 관용어로 현재까지 쓰이고 있다. 다른 한편으로 은색은 미래, 특히 우주 탐사와 밀접하게 연관되는 색이다. 우주비행사들의 우주복만 보아도 이를 알 수 있다.

과거에 은은 갖가지 미신으로 각광 받았다. 은을 식기로 활용해 번쩍거리는 금속 빛이 변하는 것을 보고 독성을 가려내기도 했고, 은으로 총탄을 만들어 전투에 사용하기도 했다. 이러한 이야기를 모티브로 수많은 공포 영화와 소설이 창작되었고, 이들 작품 속에서 은과 은색은 각종 형태의 사악한 존재에 대항하는 보호 수단으로 사용되었다. 은색의 보호적 특성과 관련해 영어에 '실버 라이닝silver lining'이란 용어가 있다. 짙고 어두운 장막 사이로 비치는 한 줄기 은빛 선, 즉 어려움 속에도 희망은 있다는 은유적 표현이다. 또한 대상을 반사시키는 은의 고유한 특성은 우리가 영혼을 들여다보고 용기를 얻어 개인적 성장을 도모하도록 이끈다.

우리가 부여하는 의미와 관계없이 은색은 언제나 고상함, 우아함, 풍부함, 그리고 무엇보다 더할 나위 없는 매력을 뿜어낼 것이다.

완벽한 배색

인간의 눈에 은색은 회색에 가까운 밝고 옅은 색조들을 조합한 것으로 인식된다. 그러므로 은색은 다른 어떤 금속색들보다 시원한 느낌을 준다. 더불어 이 색은 가장 중성적인 금속색이므로 다양한 색과 잘 어울린다. 또한 은색의 반사적 성질은 전체 팔레트를 밝게 비추는 효과가 있어 다른 색조들이 뿜어내는 빛을 가장 멋지게 밝혀준다. 특히 파스텔 톤과의 배색, 또는 아쿠아를 비롯한 파랑 계열 색조를 모아 만든 바다 색깔의 배색에서 큰 효과가 나타난다.

	CMYK	40 · 30 · 31 · 9		CMYK	12 · 0 · 42 · 0
	RGB	157 · 160 · 160		RGB	234 · 237 · 174
	CMYK	74 · 65 · 29 · 13		CMYK	4 · 0 · 21 · 0
	RGB	85 · 87 · 124		RGB	249 · 248 · 217

Ground: "HAABS1," 2019. Visual identity. Further credits: hugmun.studio(consulting), Heavyweight(type foundry), Dot Studio(print house), Kuba Szopka(photography), foils and papers by Foilco/Colorplan.

CMYK 24 · 19 · 10 · 0	**CMYK** 1 · 69 · 4 · 0
RGB 204 · 203 · 217	**RGB** 236 · 113 · 164
CMYK 70 · 69 · 49 · 56	**CMYK** 0 · 20 · 44 · 0
RGB 62 · 53 · 63	**RGB** 253 · 212 · 157

CMYK 23 · 17 · 13 · 0	**CMYK** 78 · 0 · 33 · 0
RGB 206 · 205 · 213	**RGB** 0 · 175 · 181
CMYK 100 · 78 · 16 · 3	**CMYK** 1 · 28 · 15 · 0
RGB 19 · 68 · 133	**RGB** 247 · 203 · 203

CMYK 25 · 16 · 13 · 0	**CMYK** 27 · 96 · 53 · 28
RGB 201 · 205 · 213	**RGB** 149 · 33 · 65
CMYK 82 · 86 · 8 · 1	**CMYK** 83 · 42 · 67 · 45
RGB 83 · 60 · 137	**RGB** 36 · 80 · 67

CMYK 21 · 15 · 16 · 1	**CMYK** 5 · 16 · 13 · 0
RGB 210 · 210 · 210	**RGB** 242 · 222 · 217
CMYK 70 · 62 · 0 · 0	**CMYK** 1 · 3 · 34 · 0
RGB 99 · 103 · 173	**RGB** 255 · 243 · 189

문화별 해석

아르헨티나 나라 이름 자체가 은색과 특별한 인연이 있다. '아르헨티나'라는 나라 이름이 은, 은빛을 뜻하는 라틴어 '아르겐툼argentum'에서 유래했기 때문이다. 아르헨티나 거리를 걸어본 적은 없지만 과연 무엇이 이렇게 화려한 이름을 떠올리게 했는지 느껴보고 싶다.

스코틀랜드 스코틀랜드 대중문화에서 은색은 천상의 상징이다. 사람들은 요정이 사는 마을로 들어가기 위해서는 은색의 나뭇가지가 필요하다고 믿는다.

	CMYK	9 · 7 · 4 · 0
	RGB	235 · 234 · 240
	CMYK	16 · 16 · 18 · 0
	RGB	220 · 212 · 206
	CMYK	87 · 76 · 62 · 94
	RGB	5 · 6 · 7

	CMYK	27 · 26 · 20 · 3
	RGB	194 · 184 · 189
	CMYK	0 · 94 · 42 · 0
	RGB	230 · 36 · 93
	CMYK	0 · 0 · 0 · 0
	RGB	255 · 255 · 255

	CMYK	12 · 9 · 10 · 0
	RGB	229 · 228 · 228
	CMYK	100 · 87 · 45 · 54
	RGB	24 · 34 · 59
	CMYK	0 · 43 · 92 · 0
	RGB	246 · 161 · 27

Redo Bureau: "Petnat." 2018. Wine label. | redobureau.com

"색은 생명이다.
색이 없는 세상은
죽은 것처럼 보이기 때문이다."

−요하네스 이튼Johannes Itten

Foreign Policy Design Group: "Stellar M," 2015. Branding.

CMYK 23 · 17 · 9 · 0
RGB 205 · 207 · 220
HEX #CDCFDC

CMYK 31 · 23 · 24 · 3
RGB 185 · 185 · 185

↘ CMYK 62 · 51 · 50 · 46
 RGB 80 · 80 · 80

CMYK 14 · 9 · 11 · 0
RGB 225 · 225 · 225

↘ CMYK 25 · 18 · 0 · 0
 RGB 202 · 208 · 255

CMYK 3 · 1 · 0 · 44
RGB 138 · 141 · 143

↘ CMYK 75 · 30 · 0 · 0
 RGB 49 · 146 · 208

Tina Touli(creative direction, 3D art & graphic design): "14th Athens Digital Arts Festival," 2018.
Further credits: Kakia Konstantinaki(3D art), Jakob Ritt & Stella Wang(graphic design).

INGULARITY
IOW

*/
ATHEN
DIGITA
ARTS
FESTIV

TH ATHENS DIGITAL ARTS FESTIVAL

GUEST

VOLUNTEER

PRODUCTION

ARTIST

SINGULARITY
NOW

14TH ATHENS DIGITAL ARTS FESTIVAL

24-27 MAY 2018

MEGARON
THE ATHENS CONCERT HALL
Vas. Sofias Ave. & Kokkali St.
Athens, Greece

FREE ENTRANCE

ADAF.GR
#ADAF2018 #SingularityNow

콜라보레이터
목록

컬러애드ColorADD

컬러애드는 '디자이너가 만든 최초의 의약품'으로 묘사된다. 다소 과장된 표현 같지만, 컬러애드는 일상생활에 도움이 되는 그래픽 디자인의 역할을 여실히 드러내주는 프로젝트이다.

전 세계적으로 색각이상 인구가 무려 3억 5천만 명에 이르는데도 우리는 그들이 일상에 겪는 불편과 제약에 대해서는 종종 간과하고 만다. 색을 통해 우리는 대상을 식별하고, 정보를 얻으며, 의사소통한다. 물건을 살 때도 색은 중요한 고려 대상이다. 하지만 색을 명확히 구분하지 못하는 이들에게 색은 아무런 쓸모가 없다. 이에 포르투갈의 디자이너 미구엘 네이바Miguel Neiva는 "색은 모두를 위한 것이다Colour is for all"를 모토로 2000년 색각이상자를 위한 색상식별체계를 만드는 데 착수했다. 2008년에 선보인 컬러애드는 이 작업의 결과물이다. 그렇다면 이 체계는 어떻게 작동할까? 컬러애드 코드의 핵심에는 파랑, 노랑, 빨강 3원색에 하양과 검정을 표현하는 단순한 5대 기호가 있다. 컬러애드는 '색상 추가 이론'이라는 틀 안에서 이 기호들을 서로 결합해 전체 색을 표현한다. 가령 노랑과 파랑을 나타내는 기호를 결합하면 녹색을 나타낼 수 있다. 이러한 단순함 덕분에 컬러애드 코드는 일상생활에서 쉽게 만들어지고, 이해되고, 기억될 수 있다. 이렇듯 이 체계는 '차별하지 않고 포용'하는 능력을 지닌다. 색을 흔히 '보편적 언어'라 하는데, 컬러애드야말로 이것이 실현되도록 돕는 도구다.

바라건대 이 책에서 소개한 컬러애드가 많은 디자이너의 작업에서 활용되었으면 좋겠다. 더불어 차별 없는 포용적 디자인을 실천하고 이를 확산하는 데 도움이 되었으면 한다.

컬러애드 코드와 용례에 관한 자세한 사항은 coloradd.net에서 확인할 수 있다.

참고문헌

Adams, Sean (2017). *Colourpedia. A Visual Guide to Colour.* (J. Gall & A. Albert, Eds.). New York: Abrams.

Falcinelli, Riccardo (2019). *Cromorama* (1st ed.). Barcelona: Penguin Random House.

Franklin, Anna & MAKGILL, IAN (2019). *The World's Favourite Colour Project.* London: G.F Smith & Son.

ST Clair, Kassia (2016). *The Secret Lives of Colour.* London: John Murray (Publishers).
[한국어판: 카시아 세인트 클레어 지음, 이용재 옮김, 《컬러의 말》(월북, 2016)]

Tan, Jeanne. (2011). *Colour Hunting.* Amsterdam: Frame Publishers.

Wager, Lauren (2018). *Palette Perfect: Color Combinations Inspired by Fashion, Art & Style.* Barcelona: Promopress, Hoaki Books, S.L.
[한국어판: 로런 웨이저 지음, 조경실 옮김, 차보슬 감수, 《패션, 아트, 스타일에 영감을 주는 컬러 디자이너의 배색 스타일 핸드북》(지금이책, 2018)]

감사의 말

나는 늘 색을 사랑해왔다. 초등학교 미술 시간 때 한번은 짝꿍에게 색을 골라주었던 기억이 있다. 그 친구는 늘쌍 어두운색으로 도화지를 가득 채웠는데, 그런 그에게 알록달록한 무지개색을 골라주자 난처해하던 녀석의 얼굴이 지금도 생생하다. 그때 나는 어두운색으로만 그림을 그린다는 게 옳지 못하다 생각했다.

옷도 검은색만 입는 걸 싫어했다. 나는 내성적인 편이었지만, 내가 입었던 다채로운 컬러의 옷들은 관점에 따라 다르게 보이는 나의 성격을 잘 드러냈다. 내 방도 마찬가지였다. 침대 시트는 핑크, 벽면은 청록, 책장에는 갖가지 색들의 책과 게임기, 동물 인형이 가득해 마치 팬톤 스와치 가이드Pantone® Swatch Guide 같았다.

운 좋게도 색에 대한 나의 사랑은 성인이 되면서 점점 깊어졌다. 내가 선호하는 색은 노랑이라고 공식석상에서 밝힌 적이 있다. 내가 착용하는 액세서리나 옷을 보면 노란색이 많다. 게다가, 회사 단체 사진에서도 어두운색이나 옅은 색 옷을 입은 수많은 사람 사이에서 나 홀로 노란색 옷을 입고 있으니 노랑에 대한 나의 애정이 영원히 기록으로 남은 셈이다. 한 회사의 직원으로 일하다 보면 기업을 대표하는 색만으로 창작 활동을 진행하기가 어려울 때가 많다. 이런 점을 고려할 때, 내가 다른 배색을 마음껏 탐색하고 나의 열정을 그대로 작업으로 옮길 수 있도록 기회를 준 호아킨 카넷Joaquín Canet과 호아키 북스Hoaki Books의 모든 팀원에게 특별히 감사드린다. 정말 재미있는 작업이었다!

이 책은 수많은 디자이너, 디자인 스튜디오, 아티스트가 기꺼이 편찬 과정에 참여해주었기에 완성될 수 있었다. 수월하게 책을 제작하도록 도와주고 자신들의 작품으로 책의 품격을 한층 높여준 모든 분께 진심 어린 감사를 표한다.

나에게 다채로운 삶을 선사해주신 부모님 테레사Teresa, 에두아르도Eduardo에게 감사드린다. 늘 나를 지지해주고, 색에 대한 나의 사랑을 알아주는 소중한 친구들과 가족에게도 감사한다. 마지막으로, 존재하는지조차 몰랐던 색들을 내게 보여준 게르만German에게 감사의 마음을 전한다.

지은이 **사라 칼다스Sara Caldas**

포르투갈 출신의 그래픽 디자이너로 현재 스페인 바르셀로나에서 활동하고 있다. 포르투갈의 포르토대학교 순수미술학부에서 커뮤니케이션 디자인을 공부했고, 바르셀로나 엘리사바 디자인 대학원에서 같은 전공으로 석사학위를 받았다. 졸업작품으로 제3회 엘리사바 프로페셔널 에디션 어워드ELISAVA Professional Edition Awards 은상을 수상했다. 포르투갈과 스페인을 오고 가며 습득한 디자인에 대한 그의 이해와 경험은 브랜딩, 일러스트레이션, 편집디자인 등 다양한 분야의 비주얼 커뮤니테이션으로까지 확장되었고, 감정을 불러일으키는 '감성 디자인'이라는 테마에 관심을 갖는 계기가 되었다. 다국적 컨설팅 기업에서 UI 디자이너로 일하며 디지털 플랫폼을 디자인했고, 현재는 UX/UI 디자이너로 활동하고 있다. 저서로 《디자인, 창조, 스릴: 감정을 북돋는 그래픽 디자인의 힘Design, Create, Thrill: The Power of Graphic Design to Spark Emotions》《그래픽 디자이너와 일러스트레이터에게 영감을 주는 완벽한 배색Palette Perfect for Graphic Designers and Illustrators》이 있다.

옮긴이 **김미정**

전문 번역가로 활동하며 인문, 사회 분야의 책을 우리말로 옮기고 있다. 현재 소통인(人)공감 에이전시에서도 번역가로 활동 중이다 《비즈니스 혁명, 비콥》(공역), 《최소 노력의 법칙》, 《감정 회복력》, 《이기적인 사회》, 《나는 어떤 사람일까》, 《행복에 걸려 비틀거리다》(공역) 등 다수의 책을 번역했다. 국제 비영리단체에서 번역을 담당했던 경험을 바탕으로 국내외 비영리단체의 번역 작업을 맡아 진행하고 있다.